广东省"十四五"职业教育规划教材

设计构成

第 2 版

邓 腾　许泽萍　主　编

吴坤娴　何 明　副主编

化学工业出版社

·北京·

内容简介

本书分为五大模块，即平面构成、色彩构成、立体构成、企业实战项目和AIGC设计运用。前三个模块分别从平面、色彩、立体的角度阐述视觉元素的构成理论知识及构成的表现规律。每个模块的内容通过课题引导并针对不同知识点布置有效的课题训练，通过实践练习提高学习者将设计构成理论转化为构成创造的能力，并收录优秀学生作品以激发学习者的创作热情。每个模块的最后一个项目是实践应用，通过中外优秀经典案例分析平面构成、色彩构成、立体构成在现代设计中的应用，循序渐进地实现从构想到实践再到应用的转变，加强对学习者创造性思维能力的培养。模块四通过真实的企业实战项目案例，详细展示了设计构成在实际工作中的应用。模块五深入探讨了AIGC在设计领域的最新应用，帮助学习者提升设计效率与创意水平。

本书适合于高职高专艺术设计类专业师生教学使用，也可作为与艺术、设计相关的从业者和爱好者的学习参考。

图书在版编目（CIP）数据

设计构成 / 邓腾，许泽萍主编. -- 2版. -- 北京：化学工业出版社，2025.1. -- （广东省"十四五"职业教育规划教材）. -- ISBN 978-7-122-47442-1

Ⅰ.J06

中国国家版本馆CIP数据核字第20255FZ189号

责任编辑：李彦玲　任欣宇　　　　装帧设计：梧桐影
责任校对：边　涛

出版发行：化学工业出版社
　　　　　（北京市东城区青年湖南街13号　邮政编码100011）
印　　装：河北尚唐印刷包装有限公司
787mm×1092mm　1/16　印张8½　字数191千字
2025年1月北京第2版第1次印刷

购书咨询：010-64518888　　　　　售后服务：010-64518899
网　　址：http://www.cip.com.cn
凡购买本书，如有缺损质量问题，本社销售中心负责调换。

定　　价：59.80元　　　　　　　　　版权所有　违者必究

前言

设计构成是艺术设计类专业的基础课程，包括平面构成、色彩构成、立体构成三大模块，主要研究视觉构成中形态要素、色彩、空间的关系、形态的组合规律、造型结构的组织原则、形式美表达的法则等。本课程教学目的是培养学生的设计思维能力、抽象表达能力和创新能力。

本教材紧紧围绕立德树人根本任务，全面贯彻党的二十大精神，立足传统文化、拓展创新思维，践行生态文明理念，融入文化小课堂，多元协同推动学生思政意识和素养提升，展现中华传统文化自信自强。同时，选用AIGC（人工智能生成）在艺术设计领域中的应用案例，呈现了AIGC在视觉元素生成、产品设计和空间创意的实际运用，体现AIGC赋能艺术设计的价值，全方位培育具备"崇能尚礼、德技双馨"职业品质和工匠精神的高素质技能型人才。

本教材由校企"双元"团队编写，结合新时代艺术设计教育教学改革的新理念、新思维、新标准以及新的课程构架，加强了知识间的逻辑关联性和应用性，与企业共同设计实战项目，对教学活动有重要的指导意义。此外，在章节的安排上强调教学内容的延续性、应用性和通用性，致力于打造平台型课程，更新构成设计相关知识点，加入具有新时代特征的设计理念、经典案例、企业实战项目、AIGC设计运用项目，以及拓宽学生视野的文本欣赏与分析，为后续各个领域的专业课奠定可持续发展的基础素养。在内容编写上，通过课题引导并围绕知识点设置实践训练，培养学生敏锐的专业洞察力、创新能力并使其能学以致用。

本教材配套职业教育"广告设计与制作"专业教学资源库资源并建有在线开放

课程，内含思政园地、微课、动画、虚拟仿真视频、课件、实战案例等丰富数字教学资源，此外，本教材精选其中优质资源做成二维码在书中进行了关联标注。

本教材是广东省高等职业教育教学质量与教学改革课题"大思政背景下高职艺术设计类专业'思政＋艺术'融合模式研究与实践——以'构成设计'课程为例"（项目编号：2023JC471）、广东省教育科学规划课题"基于五育并举高职艺术设计类专业课程思政建设路径创新研究——以'构成设计'课程为例"（项目编号：2024GXJK1017）以及广东省高职院校课程思政示范课程"构成设计"（项目编号：KCSZ2024054）的阶段性成果。

本教材主编由邓腾、许泽萍担任，副主编由吴坤娴、何明担任，参加编写的人员还包括具有多年教学和企业实战经验的陆雯菁、陈淑贤、李科、任全伟、邱若雯。本教材由广东科贸职业学院艺术学院院长高广宇教授主审。同时，特别感谢广东生态工程职业学院、重庆工业职业技术学院、辽宁生态工程职业学院的大力支持，感谢广州九五年动画有限公司、广州市乘果品牌策划有限公司、广州市亚洲吃面文化发展有限公司的指导，并共同开发实战项目，由衷感谢相关参考文献的作者，以及本书所展示的国内外优秀案例的设计师们，感谢在教学中提出建议的学生，为完成本书，他们提供了许多优秀作业。由于编写时间仓促，书中不妥之处，恳请批评指正。

编者

目录

模块一 平面构成

项目一　形态的探索 ...2

一、认识平面构成 ..2

二、形态的抽象演绎 ..2

三、形态的基本要素 ..5

　　课题训练 ..8

项目二　平面构成的形式与应用 ...10

一、基本形与骨骼 ..10

二、形态构成的方法与应用 ..11

　　课题训练 ..20

项目三　平面构成的形式美法则 ...22

一、对称与均衡 ..22

二、对比与调和 ..23

三、统一与变化 ..24

四、节奏与韵律 ..24

　　课题训练 ..25

项目四　平面构成在设计中的应用 ...26

任务一：平面构成在广告设计中的应用 ..26

任务二：平面构成在视觉设计中的应用 ..28

任务三：平面构成在包装设计中的应用 ..29

任务四：平面构成在展示设计中的应用 ..30

模块二 色彩构成

项目一　**走进色彩的世界** ..32
一、认识色彩构成 ..32
二、色彩的基本知识 ..32
　　课题训练 ..37

项目二　**色彩的配色原则** ..39
一、色相对比 ..39
二、明度对比 ..41
三、纯度对比 ..42
四、面积对比 ..44
五、位置对比 ..45
六、同时对比与连续对比 ..46
　　课题训练 ..48

项目三　**色彩的调和** ..50
一、共性调和 ..50
二、面积调和 ..52
三、秩序调和 ..52
　　课题训练 ..54

项目四　**色彩的情感表达** ..55
一、色彩的肌理表现 ..55
二、色彩的情感联想 ..59
三、色彩的采集与重构 ..62
　　课题训练 ..68

项目五　**色彩构成在设计中的应用** ..72

　　任务一：色彩构成在视觉传达设计中的应用 ...72

　　任务二：色彩构成在环境艺术设计中的应用 ...79

　　任务三：色彩构成在服饰设计中的应用 ..81

模块三　# 立体构成

项目一　**空间的演绎** ...84

　　一、认识立体构成 ...84

　　二、立体构成材料及特性 ..84

　　三、立体构成技术要素 ..87

　　课题训练 ...87

项目二　**立体构成的造型形式** ...88

　　一、点的立体构成 ...88

　　二、线的立体构成 ...89

　　三、面的立体构成 ...90

　　四、块的立体构成 ...90

　　课题训练 ...92

项目三　**立体构成在设计中的应用** ...93

　　任务一：立体构成在产品设计中的应用 ..93

　　任务二：立体构成在包装设计中的应用 ..94

　　任务三：立体构成在环境设计中的应用 ..97

　　任务四：立体构成在服装设计中的应用 ...100

模块四　企业实战项目

项目一　品牌视觉设计 ..102
　　案例：太二老坛子酸菜鱼品牌设计 ..102

项目二　IP形象设计 ..105
　　案例：《请吃红小豆吧！》IP形象设计105

模块五　AIGC设计运用

项目一　AIGC与构成设计 ..110
　　任务一：AIGC在平面构成中的应用 ..110
　　任务二：AIGC在色彩构成中的应用 ..112
　　任务三：AIGC在立体构成中的应用 ..113

项目二　AIGC与文创产品设计 ..115
　　案例一：故宫文创产品设计 ..115
　　案例二：《龟兹文化　古韵新生》文创产品设计115

项目三　AIGC与广告设计 ..118
　　案例：帽峰山品牌IP形象设计 ..118

项目四　AIGC与交互设计 ..123
　　案例：AIGC数字敦煌 ..123

项目五　AIGC与空间创意 ..125
　　案例：《沙漠螺旋：生态之梦》设计125

参考文献 ..128

课程目标

素质目标：

1. 从形态分类获得形态认知能力，从而善于发现生活美，提升审美水平；
2. 通过形态观察–分析–提炼–创造，培养敏锐的专业洞察力、抽象思维能力和创新表现力；
3. 通过形式美法则揭示事物内在的、含蓄的秩序美，强调遵从秩序生活准则的重要性。

知识目标：

1. 了解构成设计课程定位、设计主要功能和作用；
2. 认识点、线、面的特点以及与空间的组成关系；
3. 理解各种基本构成的具体形成方法；
4. 掌握形式美法则的构成规律。

能力目标：

1. 掌握挖掘、创造构成新形态的基本能力；
2. 将采集的自然信息抽象成最简单的点、线、面，再将点、线、面进行重组、变化创造新的形态；
3. 强化平面构成的艺术表现能力，以不同元素、不同形式为基础，创造新图形，产生新形态；
4. 运用形式美法则分析设计作品并灵活运用。

引导课题

观察以下图片（图1-1～图1-3），请分析一下作品中兔子造型的变化及作品间的区别与联系。

图1-1　丢勒的素描，从写实的角度来表现兔子，着重表现了兔子的形态特征。

图1-2　贺卡设计，对兔子的形态进行了提炼，保留了兔子的结构和比例关系。

图1-3　标志设计，用简洁的线条表现兔子的形象，随之成为符号化的表现，整个标志设计感占主要地位。

项目一　形态的探索

一、认识平面构成

1. 平面构成的定义

在现代艺术设计领域中，构成是设计的基础，是设计完成前的准备形式。所谓构成，就是对生活中的物体及物体之间的关系进行观察，通过一定的分析、提炼和重组，创造新的形态与结构，赋予视觉感受新的内涵。

平面构成是针对平面空间完成的艺术活动，平面构成就是将点、线、面，按照一定的视觉规律组织在一起，以产生不同的视觉效果，符合人们的视觉心理需求，用于传达信息或理念。

2. 平面构成的内容和目的

平面构成课程是以平面形式的创造和变化训练为主，涉及平面视觉元素的认识和感受，平面形式形成的规律、方法，平面创意的实践等内容。按照个体元素到整体构成，感性体验到理性分析，再到设计探索和应用这样几个步骤，由浅到深地进行。

平面构成的内容和理念，决定我们需要改变原来具象写实的思维模式，逐渐转换到构成思维模式，这是学习构成最大的难点。构成的思维，更多的是理性的分析与思考，关注物体的内在结构和关系。它是一种将形象思维、理性思维和逻辑思维结合起来的综合思维模式。

对于我们来说，学习构成最重要的就是培养这种思维方式，学会发现物体和现象中隐藏的结构和关系，学会如何将它们的表象提取出来，学会如何将提取的结构和关系为我们所用，从而实现自己的设计和创作，最终提高独立的设计构思能力和创造性思维能力。

在每一个优秀的设计作品中，我们都可以发现构成的作用，所有的设计作品都隐含着构成的形式。构成在实际设计中有着大量直接的应用，形式美的法则更是存在于各个领域的设计中。

二、形态的抽象演绎

1. 形态的定义

在我们的视觉感知范围里，充满了多样万变的形象，这些都和形态有关。说到形态，我们首先想到形状，形状是简单的轮廓和形状特征。但只有形状是难以全面描述和表现一个事物的，事物还有体量、质地等其他特征。因此形态是一个综合的概念，是事物内在本质在一定条件下的表现形式，它包括形状、大小、色彩、肌理、运动。

形状，是物体在空间中所拥有的轮廓，是视觉把握物体的基本特征之一。

▶ 微课堂：
形态与构成（1）◀

大小，是物体在空间中所拥有的面积与体积，大小是一个相对的概念。

色彩，是物体所呈现的颜色，是物体在光的作用下在视觉上形成的一种感知。

肌理，是物体表面的纹理结构，是视觉、触觉结合的体验。

运动，是物体呈现的动感状态，在影像艺术中，形态还是运动的、可变的、连续的。

2. 形态的分类

形态是设计的载体和基础。设计是以形象思维为主的对设计原理的理解，因此设计规律的学习要从形态训练开始。仔细观察，你会发现形态有非常多的种类和来源。

根据形态与现实对象之间的相似程度，可分为具象形态和抽象形态。

具象形态：指与自然对象基本相似或极为相似的形态。包括自然具象形态和人工具象形态。

① 自然具象形态：大自然中一切真实存在的物象所形成的具象形态（图1-4）。

② 人工具象形态：人工制造的物象所形成的具象形态（图1-5）。

抽象形态：指形态脱离自然形态的外观，只具有自然形态的内在特征，与自然形态较少或完全没有相近之处的形态。

▶ 微课堂：
形态与构成（2）

图1-4　　　　　　　　　　　　图1-5

抽象形态包括以下几种类型。

① 几何抽象形态：几何形态可以用数学方式定义，以直线和曲线构成。最基本的几何形态是方形、三角形和圆形。几何形态给人标准的、冷静的、明快的感觉（图1-6）。

② 自然抽象形态：指有机体和无机体中具有抽象感的形态，例如鹅卵石、蜻蜓的曲线。相比几何形态，自然抽象形态显得自由而有趣味性（图1-7）。

③ 偶然抽象形态：偶然形成的形态，具有一定的不可复制及随机性，例如锈斑、水迹等。它在抽象中最为自由、随意（图1-8）。

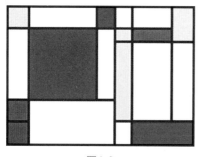

图1-6　　　　　　　　图1-7　　　　　　　　图1-8

文化 小课堂

汉字是世界上最古老最优美的文字之一，有着6000多年的历史。从最早的彩陶汉字雏形到篆、隶、行、楷、草等多种书体演变，汉字充分体现了具象形态到抽象符号化演变过程。2008年，在中国举办的奥林匹克运动会的徽标和体育图标设计，在象形文字的基础上加上指示符号的功能并赋予其一定的涵义，充分展现出华夏文明的视觉形象。

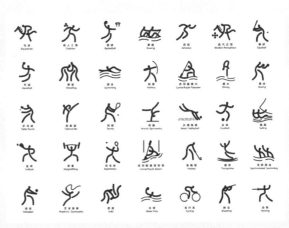

（图片来源：中国奥委会官方网站）

3. 具象与抽象

形态的抽象与具象密切关联，抽象是具象的本质，具象是抽象的表现。对于抽象来说，具象是起点，所有的抽象形态都是对具体生活的影射、反映和归纳，抽象表现能使我们摆脱显示形态的束缚，更直接地表现情感与思想，这也是抽象形态能够引起人们共鸣的内在原因。

如何进行从具象到抽象图形演绎？首先我们要对物体进行细致的观察，去掉细枝末节，再提炼出具有代表性的单纯形状和结构，最后根据主观需求重组画面，形成新的画面秩序和结构。这个分解、提炼、重组的过程，便是由具象绘画思维向抽象设计思维的转变（图1-9～图1-11）。

图1-9

图1-10

图1-11

4. 形态的作用

通过分类的方法，我们就可以把万千的形态分成一个个群体，每一个群体的形态拥有共同的特征，对形态的分类有助于我们认识和比较同类形态传达的共同语意，形态类别的

差别带来语意的差别。正确地理解形态的特征和语言，才能正确地进行应用。研习形态是构成学习的重要内容，也是设计师必修的基本功。

三、形态的基本要素

1. 点、线、面是平面形态的基本要素

借助于基本要素的概念，可以将具体的物体抽象成平面构成当中的点、线、面。之所以将其作为平面形态的基本要素，是因为它们具有最熟悉、最简单、变化最多的共同特点。因此，在平面的设计中，只需要摆布点、线、面的关系，就可以得到纯粹的形的设计。这样思维就不会被各种纷繁复杂的具象所束缚，从而能迅速地把握设计的走向，衍生出一幅幅精彩之作。

文化小课堂

中国山水画是中国传统文化的瑰宝，于隋唐开始独立，在北宋时期成熟。山水画是民族的底蕴。古人早已掌握利用点的技法来表现叶子，利用婀娜多姿的线条来表现树枝或柳条，利用大面积的水墨渲染层峦叠嶂的山峦的方法，点、线、面的完美结合共同勾勒出层次丰富的大千世界。

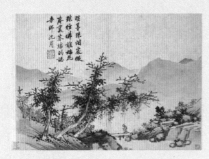

（明）沈周　卧游图（图片来源：故宫博物院官方网站）

2. 点、线、面的基本特征

（1）点

① 点的概念

细小的痕迹或物体为点。点的概念是相对的，当物体与周围的环境相比较时，给人以相对小的视觉感受，就可以被看作是点。在几何学上，点只有位置，没有面积和体积，而在形态学上，点具有大小、形状、色彩、肌理等造型特征。在不同的表现形式下，点能够表现不同的情感。

② 点的形状

点有着丰富的形状，它可以是规则的，也可以是不规则的；它可以是具象的，也可以是抽象的；它可以是平面的，也可以是立体的；它可

微课堂：
点的特性

5

以有各自的色彩和肌理。点虽小，却丰富多彩（图1-12）。

③ 点的位置

画面中的单个点能集中人的注意力。处于画面中心的点有聚合的作用，显得均衡安定。而多个位置的点则是不安定的，能吸引视线移动，产生运动感，点所处的位置不同，产生的视觉效果也不同（图1-13）。

图1-12

④ 点的特征

少量的或有规律排列的点，在画面中有向心力，起到汇聚视线的作用；大量的、散乱的点会涣散并引导人的视线；点的聚散排列可以产生运动感、节奏感和方向感；不同形状的点有着不同的表情（图1-14、图1-15）。

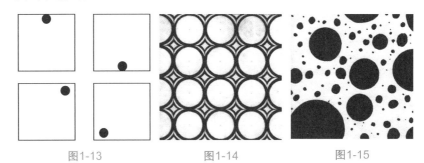

图1-13　　　　　　图1-14　　　　　　图1-15

（2）线

① 线的概念

点移动的轨迹为线。线在几何学中，有长度、位置而没有宽度。但在形态学中，线不但具有宽度，还有厚度、形状、色彩和肌理等特征。线可以向点和面转换，长度足够短的时候有点的感觉，而宽度足够大的时候有面的感觉。

▶ 微课堂：
线的特性 ◀

② 线的分类

常见的有直线和曲线，直线简洁明快、刚劲有力（图1-16）；曲线自由流畅，柔和而富有弹性（图1-17）。按照有无规律，线可以分有规律的线和随意的线，有规律的几何线，给人整齐、简单、明了的感觉（图1-18），随意的线，例如徒手画的线，让人感觉不明确、无秩序，但更有人情味和个性（图1-19）。

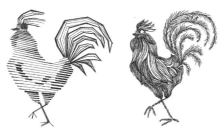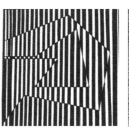

图1-16　　　　　　图1-17　　　　　　图1-18　　　　　　图1-19

▶ 微课堂：
面的特性 ◀

（3）面

① 面的概念

线的移动所构成的图形为面。在几何学中，面有长度和宽度，没有厚度。在形态学中，面是一个相对的概念，扩大的点、封闭的线、密集的点和线都可以形成面的感觉。面也具有宽度、形状、色彩和肌理等特征。

② 面的分类

面通常可以分为几何形面、有机形面、偶然形面三种形式。

几何形面由直线和几何曲线构成，如方形、圆形、三角形等，具有理性和简洁明快的特点，容易形成较好的秩序感（图1-20）。

有机形面是一种难以用数学方法求得的有机体形态。如树叶、鹅卵石等，富有变化和动感，给人带来无限想象空间（图1-21）。

偶然形面是指自然或人为偶然形成的形态，其结果无法被控制，具有不可重复的意外性和生动感。如水渍、玻璃碎片、金属上的锈迹等，具有朴素、个性、自由的美（图1-22）。

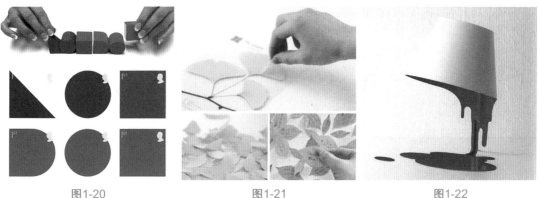

图1-20　　　　　　　　　　　图1-21　　　　　　　　　　　图1-22

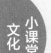

文化小课堂　　　生活中点、线、面无处不在，各元素之间貌似各自进行、互不干扰，实则相互转化、相互交织、相互影响，无数的点，延续成优美的线条，扩展成宽广的平面，只有善于灵活转化与创新，才能设计美的、丰富的画面，就如平凡的生命，也能共同构筑成我们千姿百态的人生。

课题训练

1. **训练题目：** 用照片记录生活中具有构成感的画面

 作品范例如图1-23。

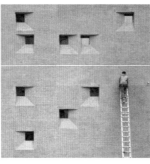

图1-23

2. **训练题目：** 抽象校园的树木

 训练目的： 体验从自然形态到造型演练的过程，通过写生—抽象—演绎的训练，培养大家善于观察和表现的能力，从而获得创作的灵感。

 内容与要求： 写生树木1张（可以是单棵树或是局部）；抽象树木1张（通过观察、分析、提炼、表达）；图形演绎1张（以黑白图形进行造型演绎，设立主题，进行创作）。

 学生作品范例如图1-24。

图1-24

3. 训练题目：点的动静

训练目的：理解点的概念，掌握点的特性。

内容与要求：以不同形状的点，创作以点为主的两个画面，要求掌握点的基本特点，并注意画面动静的表现。

学生作品范例如图1-25。

图1-25

4. 训练题目：不同表情的线

训练目的：理解线的空间概念。

内容与要求：以不同方式的线，创作以线为主的画面。用线在平面空间内做构成练习，要求掌握线的基本特点，并注意画面的独特性。

学生作品范例如图1-26。

图1-26

5. 训练题目：面的构成

训练目的：理解面的基本概念。

内容与要求：用面在平面空间内做构成练习，注意画面的完整性及空间感。

学生作品范例如图1-27。

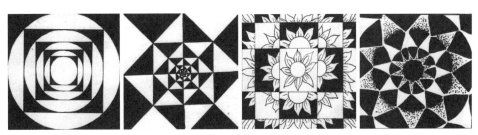

图1-27

项目二 **平面构成的形式与应用**

一、基本形与骨骼

自然界的任何生命都有其生长结构和规律，为了更好地生存、繁衍，它们都需要给自己创造更好的生存环境。基本形与骨骼的概念就是对生命生长结构的进一步形式化，也是对它们的生存空间形式的抽象表现，基本形代表着生命体，骨骼则是反映它们生存空间的结构形式。

▶ 微课堂：
基本形的创造 ◀

1. 基本形

（1）基本形的概念

基本形，也叫单位形，即在平面构成中使用的最基本的单位。在设计中，可以直接使用生活中的形态来作为基本形，也可以对生活中具象的视觉形象通过观察、分析、提炼、归纳，获得更为简洁、单纯的形态，然后以它作为设计和艺术创作的基本形来使用。

（2）基本形的构成方法

形态与形态之间由于位置关系不同，能组合形成更为多样的形态，从而产生丰富的基本形。形与形之间的关系构成方式主要有以下八种（图1-28）。

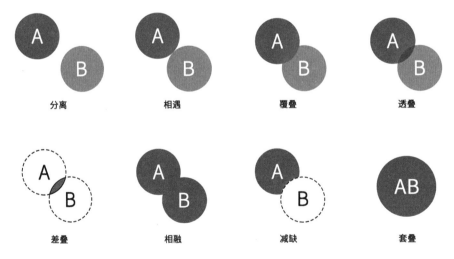

图1-28

分离：面与面之间互不接触，保持一定的距离。

相遇：面与面的边缘相切，但不互相交叠，形成新的形态，并明确保留了基本图形的特征。

覆叠：一个面遮挡在另一个面之上，形成前后或上下的关系。前面的面保持完整，后面的面部分被遮挡，变得不完整。

透叠：面与面交错重叠，重叠部分的图形透明，面与面交错位置形成新的图形。

差叠：面与面交错重叠，两个面中不交叠的部分隐而不见，剩下交叠部分产生新的形态。

相融：面与面互相交错，交叠部分互相融合，两个面重新结合为一个整体，生成一个新的形态。

减缺：面与面交错重叠，保留被覆盖图形的其余部分，进而产生新的形态。

套叠：面与面互相重叠，一个面完全进入另一个面的内部，合二为一。

以上的多种组合方式，通常可以合并运用，以产生更为复杂的组合形态。

2. 骨骼

骨骼，就如人体的骨架支撑着人的身体，它是指构成中用于编排、管辖单元形的线形框架，它决定了图形在空间中的格式与表现。基本形丰富设计形象，骨骼管辖基本形的编排方式，骨骼与基本形的关系犹如骨与肉的关系，相互依存，使画面丰富多彩。

骨骼分有形的骨骼和无形的骨骼。有形骨骼，是指具有明确的骨骼线，空间中基本形的位置、大小、方向、疏密等受到骨骼线的控制而体现（图1-29）；无形骨骼，是指没有明确的骨骼线，或骨骼线隐藏在图形与空间中，基本形的变化构成遮掩了骨骼的作用（图1-30）。

骨骼也可分为规律性骨骼和非规律性骨骼。规律性骨骼，是按照数学方式进行的有序排列，有强烈的秩序感，如重复、渐变、发射等构成方法（图1-31）；非规律性骨骼，是一种自由的构成形式，体现了很大的随意性，如特异、聚集等构成方法（图1-32）。

 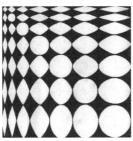 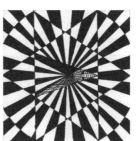

图1-29　　　　　　图1-30　　　　　　图1-31　　　　　　图1-32

二、形态构成的方法与应用

好的设计在某些方面都有共同的特点，仔细观察，我们会发现一些类似的结构形式在设计中会反复出现。可见，它们还是有一定的规律与秩序，更有很多经典的结构，在平面形式中发挥着重要的作用。

在学习的初级阶段，我们归纳出六种最基本的平面构成方法，很多其他的结构形式都可以从这些基础结构中演变出来，并衍生出各种类似的形式。这些基本结构和它们的衍生结构，在平面设计和其他设计领域的应用十分广泛。

▶ 微课堂：◀
形式规律法则

1. 重复

重复构成就是指同一形态连续、有规律地出现，或者利用构成的骨骼形式在基本格式内重复排列组成的画面。重复的构成形式，就是把视觉形象秩序化、整齐化，使画面中可以呈现出统一的、富有节奏感的视觉效果。

重复是最简单直接的构成方式，在设计创作和周围环境中随处可见，如建筑设计中窗子、柱子、地砖的排列，服饰的纽扣、织物的纹理等（图1-33）。

图1-33

文化小课堂　彩陶是我国悠久的"国粹"艺术。在距今约6800～6300年前的半坡文化时期，半坡人就会制作各种有用的陶器，并熟练地运用点、线、面的组合及形式美的规律在陶器上绘制纹样，其中重复纹样的运用极为突出。彩陶装饰艺术在今天仍具有极高的艺术魅力，为当代的设计创作和审美方面留下了珍贵的遗产。

人面鱼纹彩陶　　　　甘肃彩陶

重复构成的形式主要有两种。

（1）**基本形的重复**

基本形在构成中不断重复使用，即为基本形的重复。基本形在构成中的排列可以有方向、位置上的变动，而形状、大小不变。

基本形重复根据方向、位置的排列变动有四种形式：绝对重复、镜像重复、旋转重复、间接重复（图1-34）。

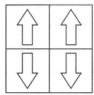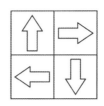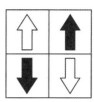

图1-34

中国传统四方连续纹样就是最好的重复构成体现。四方连续纹样指可以向上下、左右重复循环延续的纹样，在单位空间内可以均衡地放置一个或多个主要纹样。运用对角线做分割，组成四面对称的远心或求心式纹样。宋元明清时期，单位纹样在格式上有团花、折枝、缠枝、散花、满地花和几何形纹等。构成形式：连缀式、散点式、重叠式、八达晕式。

传统四方连续纹样

（2）骨骼的重复

重复骨骼在重复练习中起着组织、规律、协调各种形体的作用，每个骨骼的单元空间面积应完全相同，才构成重复的骨骼。在中国传统的平面艺术中有很多使用重复骨骼的实例，如传统绘画构图使用的九宫格、民间剪纸，园林建筑中使用的花窗等。骨骼的各种变化形式较多，主要有：骨骼水平线与垂直线排列、骨骼的斜向排列、骨骼错移排列、骨骼弧线排列、骨骼折线排列（图1-35）。

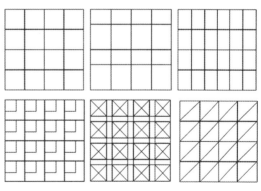

图1-35

重复产生节奏，具有统一感，但同样的节奏持续不断，会产生简单、乏味的感觉，缺乏趣味性。故此，我们在实际运用中要懂得去调整基本形的形式，安排一些交错与重叠、色彩或肌理的变化，以求打破作品呆板、平淡的局限（图1-36）。

2. 近似

近似构成就是构图中的基本形相似又不完全相同。它是重复的非规律性轻度变异，却又不失规律感。在我们的生活中近似基本形的例子很多：看起来都是鸡蛋，但每个鸡蛋并非完全相同；同一棵树上的叶子看似一样，但它们绝不重复；海滩上的贝壳，它们都存在一定的形态差异，它们只是彼此相似的同一种类（图1-37）。

近似构成的形式主要有两种。

（1）基本形的近似

近似基本形不同于重复基本形的一成不变。以两个或以上的基本形为主，进行联合、加减、变形、扭曲等变化，便可得到多种近似基本形。在构成中，近似首先要满足的是形状的近似，形状做不到近似，大小和色彩近似是没有作用的。故此，在设计近似形态时，我们必须掌握好形态之间内在的联系，例如它们是从同一个基本形态变形而来，或是形态的近似由相同的形态结合而来，只是它们结合的位置不同（图1-38～图1-40）。

图1-36

图1-37

图1-38

图1-39

图1-40

（2）骨骼的近似

骨骼近似就是骨骼单位在大小、形状上近似的构成（图1-41、图1-42）。

图1-41 图1-42

3. 渐变

渐变构成就是指基本形或骨骼向着一定的方向有规律、有秩序地变化，产生节奏感、韵律感和运动感。随着基本形或骨骼的节奏变化，渐变会将作品推向视觉的高潮，完成造型的表现。

渐变的形式有如下几种。

（1）基本形的渐变

形状渐变：一个基本形转变成另一个基本形的过程。如由简单到复杂、完整到残缺、抽象到具象、正常到变形、此形到彼形（图1-43）。

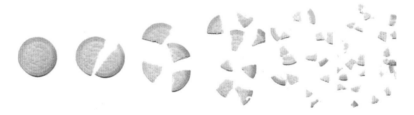

图1-43

大小渐变：基本形由小变大、由大到小的排列，在视觉上形成远近的渐变感觉，使画面具有空间感（图1-44）。

方向渐变：基本形在平面内做方向上的渐变，使画面富有动感、节奏感（图1-45）。

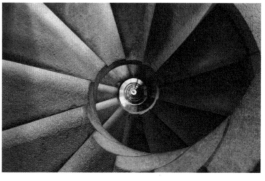

图1-44 图1-45

位置渐变：基本形在画面中或骨骼单位的位置做有序变化，使画面产生起伏波动的视觉效果（图1-46）。

色彩渐变：基本形在色相、纯度、明度方面做有规律的改变（图1-47）。

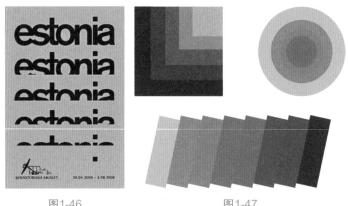

图1-46　　　　　　　　　　　　图1-47

（2）骨骼的渐变

骨骼渐变是指骨骼的空间、形状、大小有规则的变化，具有很强的节奏和韵律。骨骼渐变一般有以下几种形式。

单元渐变：也称一次元渐变，即用骨骼做单向渐变（图1-48）。

双元渐变：又称二次元渐变，即两组骨骼同时渐变（图1-49）。

（3）骨骼和基本形同时渐变

骨骼和基本形同时渐变：是将渐变的基本形纳入渐变的骨骼中而产生变化。

形态渐变的重点不是变形本身，而是把设计的意念赋予到画面中，给人以新的思考和启发，显得妙趣横生（图1-50）。

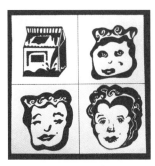

图1-48　　　　　　　　　图1-49　　　　　　　　　图1-50

4. 发射

发射构成是指形态围绕某个中心点向外扩展的一种常见的构成形式。发射构成容易获得视觉的圆满，有助于组织空间，具有强烈的视觉效果。无论是在自然界还是在生活中都能接触到发射，如盛放的花朵、太阳的光芒、水中激起的涟漪等。

发射的形式主要有如下几种。

（1）中心式发射

这是最简单的发射。基本形根据一个中心点由内向外或由外向内排列的一种形式（图1-51）。中心式可分为规则和自由两种形式，规则中心式的发射构成有着明确的几何中心，其发散骨骼的骨骼线严格依照中心有规律地发射出来。自由中心式的中心相对模糊一些，没有明确的几何中心，但能够感觉到骨骼是围绕同一中心点展开的。

（2）同心式发射

指基本形层层环绕同一中心点，逐渐环绕着向外扩展。同心式构成有极强的规律性和秩序感，但缺少变化，因此，运用时应多注意采用基本形的变化以求得丰富的视觉效果（图1-52）。

图1-51

图1-52

（3）多心式发射

以多个发射点为中心点的发射构成（图1-53）。

（4）螺旋式发射

基本形以螺旋的方式进行排列，排列满一圈时不闭合，而是逐渐扩大，连续旋绕形成螺旋式发射。螺旋式构成显得自然而优美，并有很强的韵律（图1-54）。

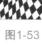

图1-53

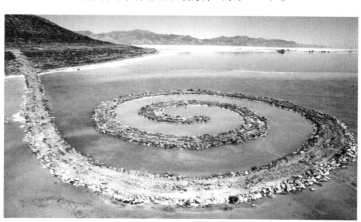

图1-54

5. 聚集

聚集构成没有明确的骨骼线，基本形有疏有密分散开来，自由、无规律地排列，但必须以一个或几个引力源为聚集方向。越靠近引力源，基本形的分布越密；反之则越疏。聚集能产生运动感。如水中的鱼群，时而聚集时而分散。

聚集的形式主要有如下几种。

（1）点的聚集

点就是一种形象的概念，并非真正的点，而是趋于一种点的集合。在运用点的聚集时，确定基本形的特征、有规划地确定点的引力源的分布尤为重要，太松散的点不会产生聚集的效果，而太过聚集则会显得杂乱无章（图1-55）。

（2）线的聚集

线也是一种概念，线的聚集构成在形象上没有严格的限制，可长可短、可粗可细、可曲可直（图1-56、图1-57）。

（3）面的聚集

面的聚集具有明确的造型性，主要由画面内各元素自身的形体性质决定，面的聚集是最能体现形体特征的一种构成形式（图1-58）。

图1-55　　　　　　　图1-56　　　　　　　图1-57　　　　　　　图1-58

6. 特异

特异构成是指在规律化的重复中，小部分基本形刻意突变，从而形成某一种形态或极少数形态的差异与突出，以此打破重复性的单调，产生视觉的冲击，形成强烈的视觉焦点，是设计中常用的手法。但是在使用中要特别控制好特异的数量和程度，当特异的部分在量和度上超越了主要规律的时候，就反客为主，特异也就不存在了。

特异的形式主要有如下几种。

（1）形状特异

在众多重复或近似的基本形中，出现一小部分的特异形状，以此形成鲜明的差异对比，构成画面的视觉焦点，使形象更加丰富且有趣味性（图1-59）。

（2）大小特异

基本形在重复的构成中，进行大小面积的对比，产生特异的效果，以此达到创作目的（图1-60）。

<div align="center">图1-59　　　　　　　　　图1-60</div>

（3）方向特异

在基本形保持方向一致的排列中，少数基本形在方向上出现了变化，以此达到对比的效果（图1-61）。

（4）色彩特异

在相同色彩的基本形中，出现个别不同的色彩对比因素（图1-62）。

<div align="center">图1-61　　　　　　　　　　　图1-62</div>

（5）肌理特异

在相同肌理质感的基本形中，出现少数肌理差异，如光滑中的粗糙，来形成鲜明的差异对比（图1-63、图1-64）。

<div align="center">图1-63　　　　　　　　　图1-64</div>

课题训练

1. **训练题目：** 面与面的群组

 训练目的： 理解面与面的基本组合方式。

 内容与要求： 选择两个数字或字母，尝试用面与面的组合方式进行群组，获得各种新的形态。画面用黑白表现，不可见部分用虚线表示。

 学生作品范例如图1-65、图1-66。

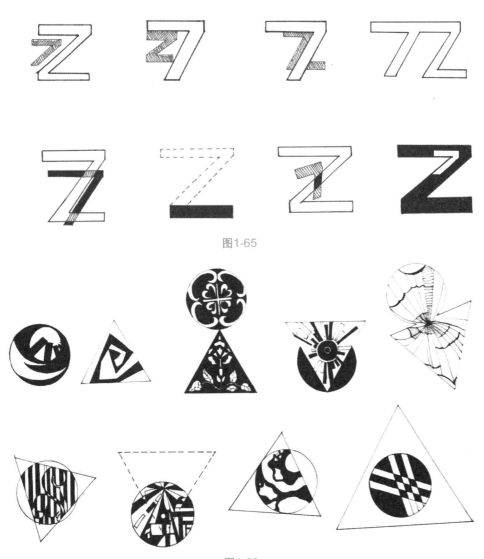

图1-65

图1-66

2. **训练题目：**基本形的构成

　　训练目的：加强基本形的构成练习，进一步理解几何形的关系。

　　内容与要求：选择生活中的一个物体，如以"圆形""锁""字母""数字"为主题展
开，对其进行简化提炼和再创造，运用形与形之间的基本关系进行组织，使基本形发生变
化，产生更多表情，以黑白的形式表现。

　　学生作品范例如图1-67。

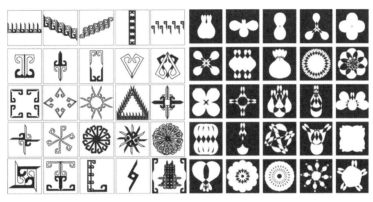

图1-67

3. **训练题目：**重复构成、近似构成、渐变构成、发射构成、特异构成、聚集构成的表现

　　训练目的：灵活掌握形态的构成规律，了解基本形与骨骼的相互作用，从而理解形态构成
的规律。

　　内容与要求：分别以重复、近似、渐变、特异、发射、聚集进行创作，准确运用概念，具
有良好创意性，以黑白的形式表现。

　　学生作品范例如图1-68。

图1-68

项目三　平面构成的形式美法则

▶ 微课堂:
形式美法则

　　美是世界共通的语言。自古以来,对审美的追求和探寻是人类永恒的主题,造型艺术设计的各学科更离不开对美的追求。关于什么是美,如何控制其形式的美感,形成和谐的画面,这些都需要全方位的思考及规则。

　　形式美法则是指客观事物和艺术形象在形式上的美的表现,也是生活、自然中各种形式因素的有规律组合。从构成的角度来看,形式美法则大致可分为对称与均衡、对比与调和、统一与变化、节奏与韵律。

一、对称与均衡

　　对称是指形态以一个点或一条线为准左右或上下相等,具有相称、均齐的意思。对称是均衡的一种特殊表现形式,也是表现平衡的最美形态(图1-69)。对称分为线对称和点对称。

图1-69

文化　小课堂

　　古语有云:"夫美也者,上下、内外、大小、远近皆无害焉,故曰美"里里外外皆均衡妥帖,方为"美",对称与均衡就是这样的美。在中国传统文化当中,对称与均衡能给人一种安静的严肃感,蕴含着平衡、稳定之美。

　　对称的形式在视觉上最容易得到统一,这种统一最具有稳定性,并具有规整、庄严、安定、秩序等特点。因此,自然事物中大量体现了对称美,人体、动物的身体是对称的,植物的叶子、果实也是对称的。在许多造型艺术设计领域,也大量使用着对称——造型的对称、图案的对称,生活中使用的器具很多也是对称的。对称给我们的视觉带来了秩序、

平衡，也为生产提供了便利。然而，过分强调对称，而忽略对形态的塑造，则会产生呆板、压抑、单调、拘谨的感觉（图1-70）。

均衡是指力学上达到平衡的状态。在构成中，这里主要指画面中的形态通过元素之间的相互牵制，达到一种视觉的平衡。与对称相比，均衡更富有变化，更具有灵活性和趣味性（图1-71、图1-72）。

图1-70

图1-71

图1-72

二、对比与调和

对比是强调事物统一中的差异，是将两个或以上的要素互相比较，进而产生大小、明暗、高低、强弱、粗细、疏密、刚柔、曲直、远近、软硬、动静、轻重等对比形式。

调和是强调事物差异中的统一，是两种或两种以上的要素达到协调的方式。调和给人以融合、协调的愉悦感受。对比与调和是相辅相成的（图1-73～图1-75）。

图1-73

图1-74

图1-75

文化小课堂

有子曰："礼之用，和为贵。先王之道，斯为美"。"和"的本质就是关系的协调，是人们宽容和理性的体现，只有和睦的社会关系、和谐的社会环境，才能真正有利于社会的发展。同样，我们创作作品的形式美感，形成和谐画面，也需要协调画面中色彩对比、图形差异，才能形成美的效果。

三、统一与变化

统一与变化是构成形式美的最基本法则。统一使整体与部分的关系更加和谐，画面的造型、色彩、结构各种元素组合在一起能够相互照应，相互协调，强调的是整体性；变化是在统一的前提下变化，强调的是差异性（图1-76、图1-77）。

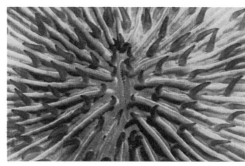

图1-76 图1-77

四、节奏与韵律

在造型艺术中，节奏与韵律是被用来描述视觉上有规律和跌宕起伏的秩序感，如相同的形态按一定的节奏反复，产生节拍；如果增加渐变的律动，则产生韵律感。节奏与韵律往往是相伴而生的。一幅具有节奏感的作品不仅能使人们从中体验到一种和谐与秩序，而且不同的节奏形式所具备的不同表现特征也是传达创作意图的重要手段（图1-78、图1-79）。

 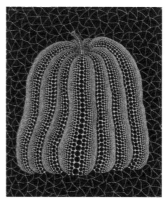

图1-78 图1-79

课题训练

1. **训练题目：** 理解形式美法则对艺术设计的重要性，并能运用这些法则分析设计作品

2. **训练题目：** 平面构成综合表现

 训练目的： 灵活掌握平面造型的形象语言，熟练掌握形式美的法则，整合平面构成的所有知识点。

 内容与要求： 观察生活中的形式语言，确定表达主题和基本要素，并以点、线、面的形式进行抽象布局，结合形式美的法则，完成一幅完整的平面构成作品。

 学生作品范例如图1-80。

图1-80

项目四　平面构成在设计中的应用

平面构成作为现代设计的基石，广泛渗透于各类设计领域，设计师巧妙运用平面构成的元素和形式法则，为不同设计作品赋予独特的视觉语言与创意表达，在提升设计作品的美观度、功能性与信息传达效率方面发挥着至关重要的作用。

本项目聚焦广告设计、视觉设计、包装设计及展示设计四大主题任务，通过对不同设计领域内涵的深入理解与诠释，结合发散性思维探索设计方向，以及对设计多样性思考，最后在视觉造型、结构、功能和实现方面进行深入设计，最终呈现出契合主题要求的设计作品。

任务一：　平面构成在广告设计中的应用

广告讲究的是传播效果，广告是凝固的艺术。平面广告设计的图形、文字、版式是传达广告信息的核心视觉元素，其形态、结构、位置、方向和视觉流程等直接影响平面广告的信息传递效果，如品牌广告、城市广告等。

☆ 案例1：【校园开放日视觉系统】

日本minna工作室设计的武藏野美术大学开放日海报，利用点、线、面的巧妙结合，表现海报"zero to one""one to new"的内容，形成个性化的视觉效果。

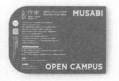

☆ 案例2：【书籍设计】

　　香港设计师Frank Lo为《GRAPHIC FEST》与《Less is More》设计的封面与内页，通过重复的表现形式，以创新的方式成功地表达了画面中点形成的秩序感，画面统一中有变化。

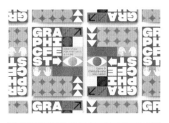
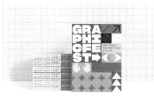
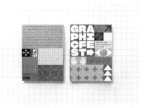

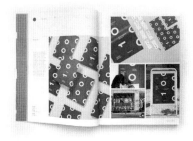

☆ 案例3：【海报设计】

秘鲁设计师Posters.Blumoo的插画海报作品，通过点线面以及色彩的完美结合，创作出令人印象深刻且极具异国风情复古风格的作品，通过对称与均衡的视觉表现，使图形既规整又不失活跃，引发大家的思考。

任务二： 平面构成在视觉设计中的应用

视觉识别系统设计是设计应用领域中一个重要的类别，具有非常重要的应用价值。视觉识别系统是以标志为核心展开的，大量的标志设计以视觉元素点、线、面进行组织构成。以其他设计元素展开的标志和视觉识别系统中，形式美语言的应用无处不在，这些构成共同组成了富有独特创意的视觉形象，是具有特殊意义的视觉传达方式。

☆ 案例4：【视觉识别设计】

左上是国际助残组织的旧标识，让人感到紧急、规矩。右上是由加拿大Cossette设计的国际助残组织的新标识，非常巧妙和迷人，执行得也很漂亮，手指的首字母缩写既代表该组织的名称，也代表该组织的新口号"人性与包容"。

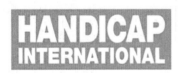

☆ 案例5：【标识设计】

"你好·中国竹"可持续发展行动是响应全球环保"以竹代塑"的倡议，融中国竹产业、竹文化、竹精神于一体，带动乡村振兴绿色发展的共富故事，倡导中国社会加入"以竹代塑"实践，传播和弘扬中国竹文化，共同助力"双碳"目标实现。

"你好·中国竹"标识由广州美术学院曹雪教授设计，作品精准提炼竹子特征，巧妙融合中国熊猫元素，充分利用点、线特性，以竹林为主题形象，又以竹节体现熊猫五官，让观者有"初看是竹林，再看是熊猫"的观感体验，这一互见呼应了"以竹带塑"的高远立意，即人与自然的"共存共生"理念。

你好·中国竹
Future With Bamboo

文化小课堂　　竹子作为中国最古老的文化符号之一具有深远的意义，在物质层面，竹子可搭建房屋、制作竹桥、编织竹篮，其坚固且轻巧的特性使其在人类社会生活中发挥了重要作用。在精神文化层面，竹子有"咬定青山不放松"的品质，坚韧不拔、节节向上、不畏风雨，古代文人墨客常以竹自比，体现自己在困境中不屈服的精神和高尚的品格。诗人常用竹子营造一种空灵、幽静的意境，让读者感受到诗人内心的恬淡和闲适。

任务三： 平面构成在包装设计中的应用

包装设计的造型、结构和材料是商品促销和信息传递的重要载体，其中图形和文字造型设计的构成关系将会直接使人产生联想，从而引起视觉的愉悦感和吸引力。

☆ 案例6：【包装设计】

这是小米十周年中秋礼盒的包装设计。礼盒看起来有点像魔方，被称为会Freestyle的中秋"乐"光宝盒，在这份"乐"光宝盒中，隐藏着诸多中秋美食的秘密。除了每个方块都装有月饼外，轻轻拍打乐器小盒，立马会触发不同的乐器，带来鼓点伴奏。

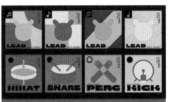

任务四： 平面构成在展示设计中的应用

展示设计是一门集多种艺术于一体的综合艺术，其大量的版式信息内容是靠平面设计师完成的。

☆ 案例7：【草间弥生博物馆展示】

下图是日本前卫艺术家草间弥生博物馆及作品展示，草间弥生所用的创作手法有绘画、软雕塑、行动艺术与装置艺术等，她善用高彩度对比的圆点花纹加上镜子，大量包覆各种物体的表面，其作品曾多次跨界与知名品牌（如LV、纽约现代艺术博物馆、优衣库等）合作展示。

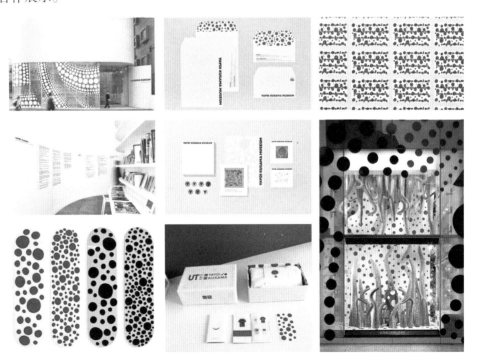

色彩构成

课程目标

素质目标：

1. 了解色彩的视觉感知过程，学会理性进行色彩设计；
2. 在色彩对比中学会运用色彩的美感生成，理性地把握色彩的视觉感知和应用规律，学会科学地使用色彩；
3. 提升传统色彩文化涵养，弘扬中华优秀传统文化。

知识目标：

1. 了解色彩构成有关概念；
2. 认识色彩研究与表现的基本方法；
3. 理解色彩对比的关系；
4. 掌握色彩调和的方法；
5. 掌握色彩表现的基本原则。

能力目标：

1. 学会准确运用色彩的对比进行不同的表现；
2. 能够准确采集生活的色彩，并重新组合、再创造新的色彩形象；
3. 能够合理分析、正确运用色彩调和方法进行作品的设计；
4. 能够运用采集方式建立个人色彩配色库，并加以运用。

引导课题

运用潘通（PANTONE）近五年流行色对以下图片进行色彩搭配（图2-1、图2-2）。

图2-1

图2-2

项目一 走进色彩的世界

一、认识色彩构成

1. 色彩构成的定义

生活中衣食住行，离不开色彩的渲染；大自然中，色彩更是焕发着神奇的魅力，色彩无处不在。人们不仅发现、观察、创造、欣赏着绚丽缤纷的色彩世界，还不断深化着对色彩的认识和运用。任何设计都无法忽视色彩，无论是平面设计、环境设计、产品设计、建筑设计或是服装设计，通过色彩可以带来丰富多变的设计作品。

色彩构成是将色彩按照一定的原则重新组合、搭配，构成新的、美的色彩，这种色彩创造的过程称为色彩构成。

2. 色彩构成的内容与目的

色彩构成是设计基础训练的课程和手段。其主要的内容是从物理学和心理学的角度去研究色彩属性、色彩对比、色彩调和以及色彩应用的基本原则。

色彩构成以培养学生对色彩的创造性思维为基本目的，通过将自然界复杂万变的色彩现象整合、归纳为最基本的色彩要素，对自然色彩进行抽象和提炼，将理性的色彩融入于感性的色彩实践中，使学生能够运用逻辑的、抽象的思维方式来研究色彩的配置，最终能在各种行业设计中灵活运用，创造出理想的色彩效果。

二、色彩的基本知识

什么是色彩？这是色彩构成的首要问题。通常认为色彩是由不同波长的可见光引起人眼不同的颜色感觉。其中除了要有光源、可视物体，还要有视觉。可见，光、媒介和视觉是色彩产生的必要条件，缺一不可。

文化小课堂

中国的传统色彩文化是中国传统文化的重要组成部分，可以说是历代政治、经济、社会生活、民俗风情、文学艺术，以及思想观念与审美情趣的一个缩影，所涉及内容丰富，且应用范围广泛，服饰、建筑、装饰、绘画、瓷器、工艺品等传统文化艺术，都少不了色彩的身影。将中国传统色彩文化做深入的研究与剖析，对于我们艺术设计专业学生学习现代设计将大有裨益。

1. 基本概念

（1）光源色

光源色是指由各种光源发出的光，由于光波的长短、强弱、比例不同形成了不同的色光（图2-3）。

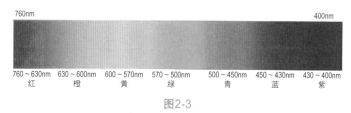

图2-3

光是地球万物赖以生存的必要条件，也是色彩的必要条件。光对任何物体的色彩均有影响。同一个色相的物体，在不同光源色的照射下会呈现不同的色彩变化，有时甚至会从视觉上改变一个物体的固有色（图2-4、图2-5）。这一特点往往被利用在环境设计、舞台设计等方面，用来营造各种适宜的氛围。例如在舞台灯光的切换中，当红光启动时，所有人物场景都会被笼罩在暖色的气氛中，而当蓝色启动时，所有的场景又会被笼罩在冷色气氛中，此时个性极强的光源色就会淡化固有色给人的视觉感受。自然界中同样也会有这种现象，日出时，物体会笼罩在一层神秘的蓝紫色光中，日落时，大地总会被一片橙色所笼罩。

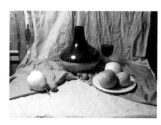
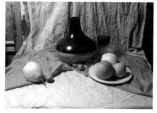

图2-4　　　　　　　　　　图2-5

（2）固有色

物体在正常的自然光下所呈现的色彩，是人们一直认为的物体固有的色彩。每一种物体都有它自身的固有色，物体的固有色为识别各种各样的色彩提供了第一依据。但固有色也不是一成不变的，它会随着周围环境的变化而变化（图2-6）。

（3）环境色

由于光的反射作用，物体受到环境色彩的影响而引起固有色发生了不同程度的变化，这些周围环境色彩被称为环境色（图2-6）。

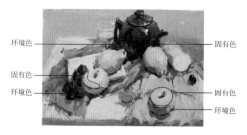

图2-6

在光的作用下，一个物体只要处在一定的环境中，它就必然受到这个环境的影响，光源越强，反映在物体上的环境色越强烈；物体之间的距离越近，相互之间形成的环境色影响也就越强烈；物体表面质地越细腻，反映环境色的力度越大。

（4）主观色

主观色是建立在心理、情感、情绪、爱好等个人因素基础上的色彩。在这里固有色、物体色、光源色等概念都被撇在一边。主观色是艺术家和设计师用来表达自我的方式和途径（图2-7）。

图2-7

2. 色彩的三属性

我们所看到的色彩千差万别，几乎没有相同的，只要我们注意就能辨别出许多不同的色彩。将这些色彩大致分类的话，可以分为无彩色体系黑、白、灰和有彩色体系红、橙、黄、绿、青、蓝、紫。任何一种色彩都有它特定的色相、明度和纯度，我们称之为色彩的三属性。

（1）色相

色相是指色彩所呈现出来的相貌。最基本色相为红、橙、黄、绿、青、蓝、紫，人们给这些可以相互区别的色定出名称，当我们称呼其中某一色的名称时，就会有一个特定的色彩印象，这就是色相的概念（图2-8）。

（2）明度

明度是指色彩的明亮程度。色彩的明度有两种，一是同一色相不同明暗变化，如同一颜色加白色以后产生各种不同的明暗层次；二是各种颜色的不同明暗，如黄色明度最高，蓝紫色明度最低（图2-9）。

（3）纯度

纯度是指色彩的纯净度，也称饱和度。当一种色彩与不同颜色调和时，其纯度会随着掺入颜色成分的增加而减低，我们在绘画过程中，即便加白色、灰色或黑色，也都会使颜色纯度降低而造成色泽灰暗的问题（图2-10）。

图2-8

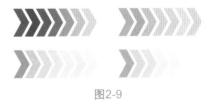

图2-9

图2-10

3. 色彩的混合

原色：被称"第一次色"，是无法用其他颜料调配出来的，是构成色彩的基本色，即红、黄、蓝。

间色：又称"第二次色"，是由两种原色调配出来的。如红与黄调配出橙色；黄与蓝调配出绿色；红与蓝调配出紫色。在调配过程中，由于原色份量不同，得到的间色色相也就不同，所以在平时的训练中应多注意观察他们之间的变化。

复色：也称"三次色"，是第三次及以上的色。它能产生丰富多彩的色彩变化，可以是间色与间色之间的调配，也可以是原色与间色之间的调配（图2-11）。

补色：又叫互补色，就是十二色相环中处于对角线位置的两种色彩。如红与绿、黄与紫、蓝与橙。它们之间的距离最远，对比也最强烈（图2-12）。

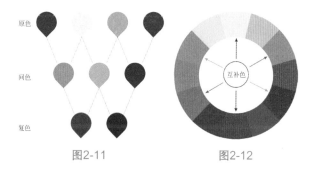

图2-11　　　　　　　　图2-12

（1）加法混合——色光混合

色光混合后得到的色光在明度上高于原来的色光，所以称之为加法混合或正混合（图2-13）。

将光的三原色以等量的光度投射在白屏幕上，可以看到：红光加绿光混合得到黄光；红光加蓝光混合得到紫光；绿光和蓝光混合得到青光；它们三者相加后可得白光。加法混合效果是由人的视觉器官来完成的，因此它是一种视觉混合，加法混合的结果是色相的改变、明度的提高，而纯度并不降低。加法混合被广泛应用于舞台灯光照明、数字媒体设计、环境设计、服装表演设计等领域。

（2）减法混合——色料混合

色料的混合指颜料、染料、油墨等材料的混合。色彩混合后的颜色比原来的纯度低，调和的颜色越多，得到的色彩就越浑浊暗沉。色料混合也称之为减法混合或负混合（图2-14）。

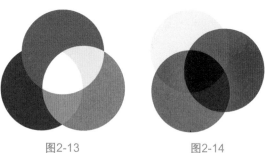

图2-13　　　　　　　　图2-14

人们平时在绘画、染色、粉刷中的色彩调和，都是属于减法混合。

（3）空间混合——并置混合

空间混合也称并置混合。将两种或多种颜色穿插、并置在一起，在一定的视觉空间距离内，我们的眼睛可以直接在视网膜上产生混合的效果，故称之为空间混合。其实空间混合颜色并不直接混合，而是保持一定的距离，被混合的色彩本身不发生变化，其明度、纯度不改变（图2-15）。

图2-15

空间混合色彩时注意：所选择的网点和线条要适中，一般色彩的面积较小，形态为小色点、小色块、细色线等，否则无法实现空间混合。同时，并置的色点和线条形状越有规则，混合后的图形和视觉感受就会越单纯、越有序。在有规律的前提下进行变化，则能增加画面的趣味性和生动性。空间混合的构成训练对于学生认识色彩、表现色彩并使之丰富起着重要作用，是色彩科学性训练的必要手段。

由于空间混合实际比减法混合明度高，因此色彩效果显得丰富、响亮，有一种空间的颤动感，如用于表现自然、物体的光感，能够取得生动的效果。新印象派的点彩、彩色印刷网点、纺织品色彩经纬交织等都属于色彩空间混合。

1. 训练题目：绘制色相环

 训练目的：能够准确认识色彩、表现色彩。

 内容与要求：色彩表现准确，方法、材料和工具不限。

 学生作品范例如图2-16。

图2-16

2. 训练题目：色彩的改变

 训练目的：通过对物体进行色彩改造来发现色彩对形态的提升及改变能力。

 内容与要求：选择一种在平常生活中色彩特征不明显的物品作为改造对象，用简单的色彩关系来改造对象，注意色彩的对比与协调。

 学生作品范例如图2-17。

图2-17

3. 训练题目：分别以色相、明度、纯度的渐变关系进行色彩创作

训练目的：通过水粉颜料的调色，理解色相、明度及纯度之间的推移渐变关系，结合平面构成的知识进行色彩的主题创作。

内容与要求：根据色相环的渐变关系、明度的层次关系改变纯度递进关系的方法等进行调色盒配置；色相、明度、纯度的推移渐变关系明确、清晰，图形要求简洁、生动。

学生作品范例如图2-18。

图2-18

4. 训练题目：脸

训练目的：通过对脸的空间混合，理解空间混合的概念，掌握对色彩的归纳和整理。

内容与要求：选择人物的彩色照片，以人物的脸部作为基础进行创作，用不同形态的点、线、面作为基本形做色彩空间混合构成的练习；画面色调明确，符合美学法则。

学生作品范例如图2-19。

图2-19

项目二　色彩的配色原则

　　色彩对比是最普遍的存在形式。两种以上的色彩相比较，能比较出明确的差别时，他们的相互关系就被称为色彩的对比关系，即色彩的对比。色彩对比的目的，是为了达成共同的表现，通过色彩差异的组织和构成，去寻求视觉上的统一与变化，最终达到生动而和谐的视觉效果。

　　同一色彩在不同的背景上会给人不同的颜色感觉，相同的色彩由于明度、纯度不同，以及不同的色相对比关系搭配，会产生丰富的色彩效果，因此，在实际环境中，色彩对比应用要复杂得多。为了方便理解和学习，我们主要通过色彩三属性的对比、面积对比、位置对比、同时对比与连续对比来理解色彩的相互关系，并认识色彩对比的形式规律。

一、色相对比

　　因色相之间的差别形成的对比叫色相对比。各色相由于在色相环上的角度、距离不同，形成的色相对比也不同。根据色相差别以及色相位置关系，通常包括：同类色相对比、邻近色相对比、对比色相对比和互补色相对比四种对比形式。在色相对比中，任何一个色相都可以成为主色相，与其他色相组成对比关系。

1. 同类色相对比

　　在色相环上，距离在15度以内的色彩对比称为同类色相对比，是色相对比中最弱的对比（图2-20），如柠檬黄、淡黄、中黄和土黄等属于黄色系。在创作过程中，运用同类色比较容易达到整体协调的效果，视觉效果统一、雅致、含蓄，但处理不当也容易显得单调乏味，应用时要注意明度、纯度的差别对比和色彩比例的合理控制（图2-21）。

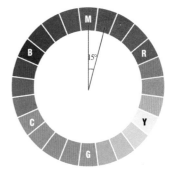

图2-20

2. 邻近色相对比

　　在色相环上，距离在45度左右的色彩对比称为邻近色相对比（图2-22）。与同类色相比，邻近色既能保持鲜明的色相倾向统一，又有一定的变化，容易产生理想的效果。对画面面积、位置的要求均不严格，具有很高的成功率，在环境设计、家具设计以及服装设计上，邻近色出现的概率比较高。如改变色相明度、纯度可构成许多优美、统一、协调的画面，但要防止明度过于接近而导致色彩倾向含混不清，因此，在应用的过程中适当地加大明度差别可取得理想的效果（图2-23）。

图2-21

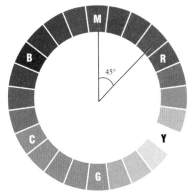

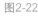

图2-22

图2-23

《千里江山图》为大青绿设色绢本，纵51.5厘米，横1191.5厘米，气势辽阔超凡。画面上层峰峦叠嶂、逶迤连绵，图中繁复的林木村野、舟船桥梁、楼台殿阁、各种人物布局井然有序。画中山石先以墨色勾皴，后施青绿重彩进行调和，用石青石绿烘染山峦顶部，显示青山叠翠。全图既壮阔雄浑而又细腻精到，是青绿山水画中的一幅巨制杰作。《千里江山图》是王希孟18岁时作品，也是唯一传世的作品。

3. 对比色相对比

在色相环上，距离在120度左右的色彩对比称为对比色相对比（图2-24）。对比色相对比要比邻近色相对比更鲜明、强烈、饱满、丰富，能使人兴奋、激动，不易单调，在对比中需要注意过渡色的搭配（图2-25）。

（1）高纯度的对比色相对比

高纯度的对比色相对比给人的感觉是鲜明、强烈、爽直，就如同来自不同地域的人汇集在一起，彼此特色分明，各个力量在抗衡，因此，在构成时，要通过面积、比例以及位置的关系来调节其中的矛盾。

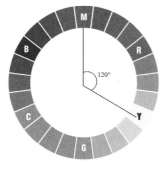
图2-24

图2-25

（2）中纯度的对比色相对比

中纯度对比色相可由高纯度对比色相加适量的黑、白、灰获得。这种色调给人的感觉既丰富又调和，在插图中，以及儿童、女性等特定对象的色彩喜好中，占有重要地位。

（3）低纯度对比色相对比

由高纯度对比色相加大量的黑、白、灰获得。这种色调除了因明度差别过大而炫目外，均能获得调和感很强的色彩效果。

4. 互补色相对比

在色相环上，距离在180度左右的色彩对比称为互补色相对比，是色相对比中最强的对比（图2-26）。补色对比是色彩世界最亮丽的一抹霞光，带有强烈、丰富、刺激、淋漓尽致、使人兴奋的感觉，但是这种高强度的兴奋如果持久、反复出现，将会导致视觉的疲劳，带来负面的情绪。因此，在配色中要将补色搭配得舒适，必须调整色彩的明度、纯度以及面积的关系，或是借助无彩色的缓冲协调等方法，达到色调的和谐统一（图2-27）。

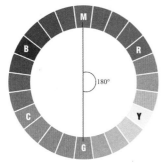

图2-26

图2-27

二、明度对比

因明度差别而形成的色彩对比，称为明度对比。

色彩的明度关系在色彩构成中占有重要的位置，色彩间的明度关系是构成色调的基础。色彩的层次、体感、空间感、重量感、软硬感主要靠色彩的明度对比来表现。

明度对比通常分为九个调，1明度最低，9明度最高，根据明度高低可将色彩分为：1～3为低明度，4～6为中明度，7～9为高明度。色彩之间明度差别的大小决定明度对比的强弱。配色的明度差在3个等级以内的组合称为短调，是最弱的明度对比；明度差在3～5个等级之间的对比称为中调；5个等级以上的组合称为长调，是最强烈的明度对比（图2-28）。

明度构成中，面积最大的色彩区域决定了这组色彩属于高调、中调或是低调。色彩明度的动态决定了对比的强度。整个明度对比和构成形式中，可以归纳出九种调子的组合：高长调、高中调、高短调；中长调、中中调、中短调；低长调、低中调、低短调（图2-29）。

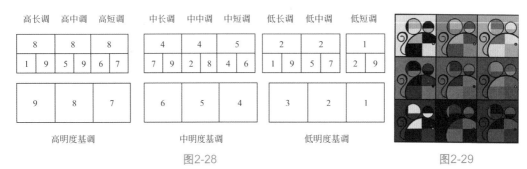

图2-28 图2-29

高明度基调能使人联想到晴空、朝霞、清晨、女性化妆品等，这种明亮的色调给人的感觉是轻快、柔软、明朗、娇媚、高雅、纯洁，但应用不当也会使人产生疲劳、冷淡、柔弱的感觉（图2-30）；中明度基调给人以朴素、稳重、平凡的感觉，由于明度适中，因此中明度基调是最适合视觉平衡的明度色调，但应用不好也可造成呆板、乏味的感觉（图2-31）；低明度基调给人的感觉是沉重、浑厚、强硬、神秘、黑暗、阴险的感觉（图2-32）。

图2-30 图2-31 图2-32

三、纯度对比

因纯度差别而形成的色彩对比，称为纯度对比。对比色彩间纯度差的大小决定了纯度对比的强弱。根据占主体的色彩的纯度等级与其他色彩的纯度等级，以及两者之间的对比关系，我们划分为：高彩对比、中彩对比、低彩对比、艳灰对比。不同纯度的对比构成不同的格调与个性。

1. 高彩对比

占主体的色彩和其他色彩均为纯色与高纯度的对比，称为高彩对比。

高彩对比色彩饱和、鲜艳夺目，色彩效果肯定，具有鲜明、强烈、华丽、个性化的特点。但如果色彩面积比例和配色不当，容易使人视觉疲劳、不安（图2-33）。

2. 中彩对比

占主体的色彩和其他色彩均为中纯度的对比，称为中彩对比。

中彩对比温和柔软、典雅含蓄，具有亲和力，有着调和、稳重、浑厚的感觉（图2-34）。

3. 低彩对比

占主体的色彩和其他色彩均为低纯度，称为低彩对比。

低彩对比的格调含蓄、朦胧、郁闷，具有薄暮感、神秘感（图2-35）。

4. 艳灰对比

当鲜艳的高纯度色与低纯度色之间进行对比时，一般低纯度的面积比例较大，以衬托高纯度色，这种对比称为艳灰对比。高纯度色与低纯度色相互映衬，显得清新、生动、活泼、生机盎然（图2-36）。

图2-33　　　　　　　　　　　　　　　　图2-34

图2-35　　　　　　　　　　　　　　　　图2-36

四、面积对比

色彩在设计中总是依附一定的形态而存在，而形态在空间中总会具有一定的面积，因而色彩也就存在面积对比。

面积对比是指两个或多个色彩所占据的空间的面积或体积之间的对比。因为明度和纯度上的差异，无论什么样的色彩只要放在一起就有强弱之分，此时，在其他色彩的特性保持不变的情况下，改变对比色彩的面积，不仅可以达到色彩感觉上的平衡，更可以改变任何一种色彩的视觉强度，决定它是否成为主要色调的承担者，或只是起到点缀作用。因此，通过调整面积对比可以较轻松地达到所要的对比效果。

色彩面积对比有强弱之分。当形成对比的色彩的面积相当时，是色彩面积的弱对比，同时最能比较出色彩之间的差别。当形成对比的色彩面积相差很大，那么就是色彩面积的强对比，这时较大面积色彩在画面中的优势会逐渐显示出来。大面积色彩的视觉效果比小面积色彩的更稳定，更不容易受影响（图2-37～图2-41）。

图2-37

图2-38

图2-39

图2-40　　　　　　　　　　　　　　　　图2-41

五、位置对比

在设计色彩的应用中，色彩面积对比并不像我们前述的那么简单，经过观察会发现，色彩的面积差和对比效果的强弱还跟色彩的位置有关。形成对比的色彩之间的距离越近，相互作用力越强，色彩对比越强烈。当色彩之间相互接触、切入，甚至形成一色包围另一色的效果时，对比的效果会由弱变强（图2-42）。

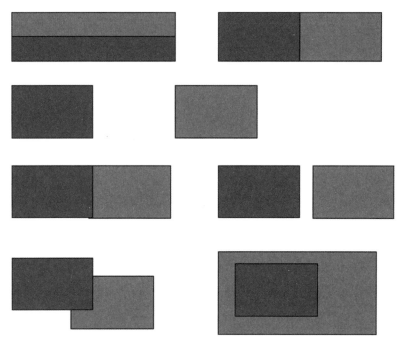

图2-42

例如，一块鲜艳的色彩放在画面的正中间显然会比放在角落里显眼，一大块鲜艳的红色可能让人难受，把它分散成小点，对比关系就不那么突出，看起来也就舒适得多，尽管色彩的面积总和、比例不变，但显然它们的色彩对比效果不同（图2-43、图2-44）。

图2-43 图2-44

六、同时对比与连续对比

同时对比与连续对比都是基于视觉生理现象，都是属于色彩的视知觉。

同时对比是指当两种颜色同时并置在一起时，彼此都会把对方推向自己的补色的感觉。如同样的红色方块，放在不同色彩的背影上会给人不同的感觉。这种对比形式让色彩由于周围颜色的影响，而改变自身的色彩倾向（图2-45、图2-46）。

图2-45 图2-46

连续对比是指发生在不同视域，具有很短时间差的色彩对比。例如：当我们长时间注视一块红色之后再看周围的物体，会感觉物体都带有绿色的感觉；当我们从暖色光的环境中到正常光线下，会觉得外面的光线有发青的感觉（图2-47~图2-50）。

图2-47

图2-48

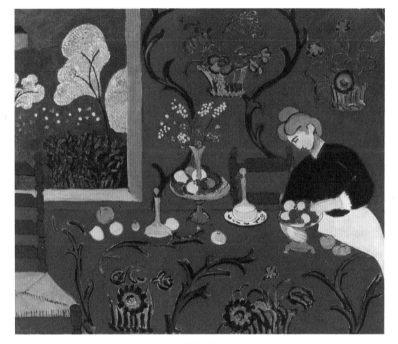

图2-49

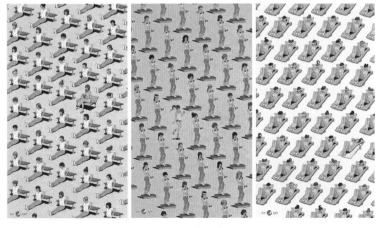

图2-50

课题训练

1. **训练题目：** 色相对比

 训练目的： 明确色彩的色相对比的强弱程度关系。

 内容与要求： 以同类色相对比、邻近色相对比、对比色相对比、互补色相对比为题目，绘制4幅抽象作品，要求基本形相似。

 学生作品范例如图2-51。

图2-51

2. **训练题目：** 明度对比

 训练目的： 分辨明度的差异，理解明度对比的关系。

 内容与要求： 以高长调、高中调、高短调、中长调、中中调、中短调、低长调、低中调、低短调为题目，绘制抽象作品，要求基本形相似。

 学生作品范例如图2-52。

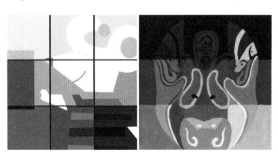

图2-52

3. **训练题目**：纯度对比

 训练目的：分辨纯度的等级，理解纯度对比的关系。

 内容与要求：以高彩对比、中彩对比、低彩对比、艳灰对比为题目，绘制抽象作品，要求基本形相似。

 学生作品范例如图2-53。

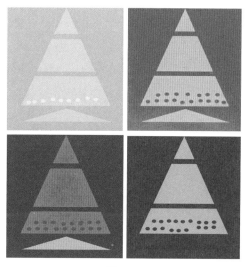

图2-53

4. **训练题目**：面积对比

 训练目的：理解面积对比的关系，运用形式美的法则做有意识的排列。

 内容与要求：选四色，在同一构图的四幅画面中，以分别变换各色面积比的方法获得不同的色调，要求自由创作，主题鲜明，具有创意。

 学生作品范例如图2-54。

图2-54

项目三 色彩的调和

　　色彩调和也就是表达配色美的手段，其目的是得到色彩的和谐。每种颜色都有其个性和特征，最重要的是他们之间如何相处，如何搭配，如何展示，以达到色彩和谐的目的，这就是色彩的调和。

　　色彩调和主要有两层意思：第一，将形成对比的色彩通过调整组合得到和谐的视觉效果；第二，将色彩按照某种规律搭配在一起呈现出多样统一的和谐效果。在配色中当画面带有尖锐的刺激性，使人感到不愉悦的时候，调和就可以协调过分的色彩对比，令视觉得到平衡舒适的感觉。其主要的方法有共性调和、面积调和、秩序调和。

一、共性调和

　　共性调和是选择相同或近似的色彩组合，增加对比关系的共同性或弱化强烈的对比关系，是取得色彩调和的基本方法。

1. 色相的共性调和

（1）同一调和

　　当色彩对比过于刺激，将一种另外的色彩混入其中，使各种颜色都包含了同样的成分和基调，因此也就增加了它们的协调性。一旦加入新的色彩，原来的所有色彩都会发生色相、明度、纯度的改变，各个色彩的个性也就削弱，彼此之间的刺激度也逐渐缓和（图2-55）。

图2-55

（2）互混调和

　　在强烈刺激的色彩双方，将对方色彩分别混入形成对比。如红与绿，红色不变，在绿色中混入红色，使绿色也含有红色的成分，使之增加统一性。也可以双方互混，这种方式降低了色彩的纯度，可达到色彩关系的和谐（图2-56）。

（3）点缀调和

在双方的对比色里，用小面积的对方色彩点缀其中，彼此都有了对方的色彩，色彩上的联系增加了，对比也就减弱了。点缀调和与互混调和的思路基本一致，但点缀调和形式更加活泼（图2-57）。

图2-56

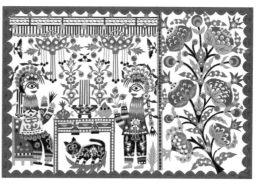

图2-57

（4）隔离调和

当画面的色彩对比过分强烈或含混不清时，运用中性色黑、白、灰、金、银或统一色线，对色块轮廓进行勾勒，将色彩与色彩之间隔离开，从而达到调和效果。隔离线可宽可窄，宽窄程度和隔离线的色彩要根据画面原有的色彩来进行选择（图2-58、图2-59）。

图2-58

图2-59

文化小课堂　　剪纸是中国古老的传统民间艺术，它历史悠久，风格独特，广为流传。南宋已出现了专业民间剪纸艺人。剪纸以纸为加工对象，是以剪刀或刻刀为工具进行创作的镂空艺术，其在视觉上给人以透空的感觉和艺术享受。

2. 明度的共性调和

（1）短调对比调和

短调对比调和指黑、白、灰等色组成的高短调、中短调、低短调，其明度对比很弱，调和感最强。一般在短调对比的基础上，加入同色相、同彩度的色彩，由于近似的调和关系，其调和感强又极为丰富（图2-60）。

（2）明度同一调和

在色相对比出现刺激时，混入同一无彩色（黑、白、灰），使之明度提高或降低，纯度降低，色相不变，刺激力减弱，即为明度同一调和的方法。

二、面积调和

面积调和就是根据色块色相、明度、纯度、冷暖和轻重等因素调整色块面积达到和谐效果。例如，把强烈的对比色化解为分散的小面积，或者让双方面积差变大或变小，都可以在任何不和谐的颜色之间建立平衡，给人以调和感。面积调和是任何色彩在应用时必须考虑的手段，也是色彩调和非常有效的方法。

在一幅富于表现性的色彩构图中，选择什么样的面积比例，需要根据主题、美的感觉和个人的趣味来确定。同样，在画面中，一般小面积用高纯度的色彩，大面积用低纯度的色彩，这样能更好地取得调和的色彩效果（图2-61、图2-62）。

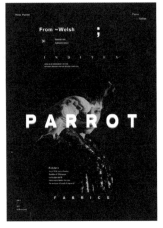

| 图2-60 | 图2-61 | 图2-62 |

三、秩序调和

把不同明度、色相、纯度的色彩，按照渐变、规律、有韵律的方式组织在一起，使原本对比刺激、杂乱无章的色彩因这种结构上的秩序而变得和谐统一起来，这就是秩序调和。

在秩序调和中，可以构成等差渐变的秩序调和，也可以构成非等差但有节奏、韵律的秩序调和。只要有秩序，都能增强调和感（图2-63～图2-65）。

藻井是中国传统建筑中室内顶棚的独特装饰部分。一般做成向上隆起的井状，有方形、多边形和圆形，周围装饰各种花藻井纹、雕刻和华丽的彩绘，多用在宫殿、寺庙、佛坛上方最重要部位。

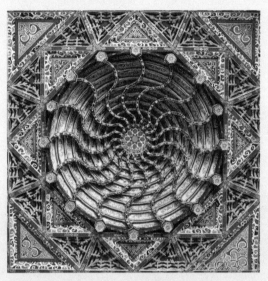

图2-63

图2-64

图2-65

课题训练

训练题目：综合运用色彩调和的方法进行创意表现

训练目的：使学生掌握色彩调和的基本原则，以便应用于艺术创作。

内容与要求：主题明确，结合色彩对比关系，运用色彩调和的方法绘制色彩丰富的画面，并要求以文字的形式描述在画面中处理对比与调和的方法。

学生作品范例如图2-66。

图2-66

项目四　色彩的情感表达

在艺术创作中，我们研究色彩、运用色彩的首要目的是创造美，其次是达到某种功能，如实用功能、指示功能、象征功能等。那么如何配置颜色才能达到这些目的呢？在色彩配置的过程中除了我们前面讲过的色彩三属性、色彩的对比、色彩的调和等因素外，还有很多因素在发挥着作用，我们将在这一项目中加以说明。

一、色彩的肌理表现

1. 色彩的肌理与材料

肌理是指材质表面的纹理，肌理有视觉肌理、触觉肌理。不同的物体，材料不同，质地和肌理的感觉也不同。色彩与物体的肌理关系非常密切。

肌理对于色彩的明度影响较为明显，对于光滑且柔和的表面，我们会觉得色彩的明度更高，对于粗糙的表面，我们会觉得色彩的明度变低。肌理还会影响到人们对于色彩的联想，例如一看到毛茸茸的物体，就会令人想起动物；一说到翡翠，就会马上联想到它清澈、艳丽、光滑、细腻的质

微课堂：
色彩的肌理

感；一摸到牛皮纸，自然而然就会有粗糙、质朴的感觉。色彩的肌理是色彩视觉和触觉的混合感受，在设计中，没有哪样色彩不依附于材质，所以色彩一定是和材质、肌理结合在一起不可分割的。在设计中，设计师要巧妙且合理地利用色彩肌理的配置效果，才能对色彩进行更丰富地设计构想（图2-67、图2-68）。

图2-67　　　　　　　　　　　　　　　　　　图2-68

2. 绘画性色彩肌理的表现

学习设计的过程中，可以借助电脑软件模拟各种肌理和材质效果，但是徒手绘画和涂抹会带来独特的魅力，其中包含了手的力度变化、落笔的角度、使用工具的不同，乃至每个人不同时刻的情绪变化等，这些都能记录出丰富的画面肌理，是电脑难以企及的。

肌理表现主要有以下几种方法。

（1）喷洒

将颜料调和成适当浓度的液体，再用喷笔或其他工具喷洒在纸上（图2-69）。

（2）拼贴

将各种纸材或平面材料通过组合、编排，贴在纸上（图2-70、图2-71）。

（3）拓印

用颜料涂在凹凸不平的物体表面，再用纸拓印下来（图2-72～图2-74）。

图2-69

文化小课堂　拓印在中国有着悠久的历史，是中国古代最早出现的特殊的印刷技术。拓印是将纸紧覆于碑刻、青铜器、甲骨、印章、古钱币等器物上，采用墨拓手段，把上面的字体、图形、纹饰等印在纸上的一种技术。拓印被广泛用于复制各种文化时代的多种浮雕，特别是古代中国和其他亚洲文化的石刻，艺术家亦将拓印技术视为创作的过程，他们为拓本上色，并添上或改动原来的线条。

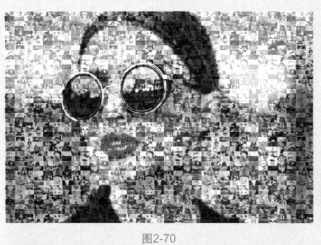

图2-70　　　　　　图2-71

图2-72　　　图2-73　　　图2-74

（4）刮刻

用刮刀或海绵等工具代替笔，用刮和刻的方法，在纸上湿刮、擦出需要的效果（图2-75～图2-77）。

<div style="text-align:center">图2-75　　　　　　　　　　　　　　　　　　图2-76</div>

（5）压印

在物体表面涂满颜料，在纸上印出肌理痕迹（图2-78～图2-81）。

（6）自流

让液体颜料在纸上面自然流淌，形成自然的肌理（图2-82）。

（7）揉纸法

先将纸揉皱，再将纸平铺，涂上颜色，产生粗犷的效果（图2-83、图2-84）。

<div style="text-align:center">图2-77　　　　　　　　　　　　　　　　　　图2-78</div>

图2-79

图2-80

图2-81

图2-82

图2-83

图2-84

二、色彩的情感联想

色彩作用于人的眼睛，与音乐作用于人的耳朵一样，会引发人本能的心理反应。这种反应，让人觉得色彩是有性格、有情感的，这就是色彩的情感。

▶ 微课堂：色彩的
情感与表达 ◀

1.色彩的冷暖

色彩的冷暖是指色彩总体倾向，是一种人们共有的对色彩的感受和联想。例如：烫手的火、烧红的铁是红色的，使人发热的辣椒也是红色的，人们激动时，也有发热的感觉，这些共同的感受把红色和温暖、热烈、激情等联系在一起。

色彩的冷暖一般与色相有关。冷色系中蓝、青、蓝紫色使人联想到大海、晴空、雪山等，给人以沉稳、凉爽、深远的印象，让人稳定。暖色系中红、橙、黄色使人联想到火焰、太阳、向日葵等，给人以愉快、鲜艳、热闹等印象。而黄绿、绿、紫等色没有明显的冷暖感，在暖色系中显冷调，在冷色系中则显暖调，我们称之为中性色。黑白灰为主的无彩色也有冷暖之分，黑色通常被认为偏暖，白色偏冷，任何色彩中加入黑色都会变暖，加入白色则会变冷。

图2-85

色彩的冷暖是相对的而不是绝对的。冷色调里同样可以有部分暖色的成分，反之亦然。当一个颜色放在比它更冷的颜色旁边，它会显现出暖色的倾向；但是放在比它暖的颜色旁边，又会有偏冷的感

图2-86

觉。冷暖色调也都是与色彩的明度对比和纯度对比关系结合在一起的。例如：表面光滑的色块倾向于冷，粗糙的色块倾向于暖；纯度高的色彩比纯度低的色彩要暖一些。因此掌握了这些基础的色彩对比关系，才能熟练运用色彩的冷暖对比表达对色彩感觉的预想（图2-85、图2-86）。

文化小课堂　　敦煌莫高窟壁画始建于前秦建元二年，距今已有一千六百多年的历史。历经各个时代审美观的演变，敦煌壁画的色彩语言随着时代的不同，其绘画技法、绘画颜料和绘画观念都发生着变化，画师们运用瑰丽的想象和夸张的手法，赋予了色彩更多的主观意向性。如北魏时期浓郁厚重而有变化、北周时期爽朗而清雅、隋唐时期华丽高雅等，其绚丽色彩的背后都充分发挥了色彩情感的魅力。

2. 色彩的轻重

色彩的轻重感觉，是物体色彩作用于人心理的感觉。决定色彩轻重感觉的主要因素是明度，明度高感觉轻且柔，明度低感觉重且硬。其次是纯度，纯度高，感觉轻；纯度低，感觉重。白色最轻最柔，黑色最重最硬。轻而明亮的色彩给人一种柔软、安静的感觉，就像云朵；重而黯淡的色彩会让人感觉硬和厚重（图2-87、图2-88）。

3. 色彩的前进与后退

不同的色彩同时出现时，我们会发现有的颜色看起来前进一点，有的颜色好像退后一点，这就是色彩的空间感，由此产生前进色和后退色。前进的色彩（红、黄、橙）能产生积极、有生命力的进取感觉；而后退的色彩（蓝、青、蓝紫）则适合表现不安、温柔、向往的情感。

色彩的前进感与后退感和色相、明度、纯度都有关系。色彩的空间感觉是人的视错觉，我们在色彩应用时既要避免错觉带来的误会，又要合理利用错觉，达到理想的目的（图2-89）。

4. 色彩的华丽与朴素

色彩的华丽感与朴素感主要来自色相的变化，其次是纯度与明度的变化。暖且鲜艳的色彩具有华丽感，冷且灰暗的色彩具有朴素感。色彩的华丽感与朴素感和色彩的组合也有关系，对比色的组合最具华丽感（图2-90、图2-91）。

图2-87

图2-88

图2-89

图2-90

图2-91

中国传统建筑的色彩之美，体现着古人的配色智慧。如北方皇家的建筑，红墙青梁黄瓦彩画，但搭配到一起却艳而不俗，反而显得雍容典雅，华丽绚烂；南方园林寺观，白墙黑柱青瓦，平和淡泊，好似水墨画般朴素。

5. 色彩的明快与忧郁

色彩的明快感与忧郁感主要来自纯度和明度的变化。明度高且鲜艳的色彩具有明快感，深暗且浑浊的色彩具有忧郁感；低明度基调的配色容易产生忧郁感，高明度基调的配色容易产生明快感。色彩的组合也能影响色彩的明快感和忧郁感，强对比具有明快感，弱对比具有忧郁感（图2-92、图2-93）。

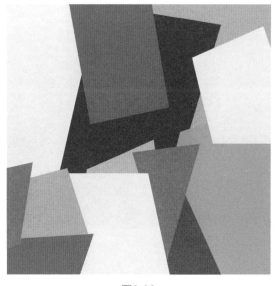
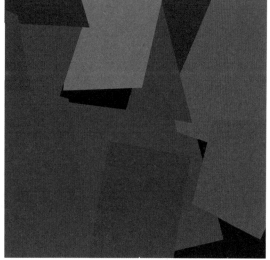

图2-92　　　　　　　　　　　　　　　　　　　　图2-93

6. 色彩的兴奋与沉静

色彩的兴奋感与沉静感和色彩三属性有关，其中纯度的作用最为明显。暖色系、明度高、纯度高的色彩具有兴奋感；冷色系、明度低的色彩具有沉静感。因此，暖色系中明度与纯度高的色彩兴奋感最强，冷色系中明度与纯度低的色彩最有沉静感（图2-94～图2-97）。

色彩能够唤起人心灵的各种情感，这些情感极为细腻。在应用中，我们要善于将学到的知识点进行转换，把色彩和具体的环境、设计对象联系起来，用综合的眼光来思考和权衡色彩，这样才能更为准确到位。

图2-94

图2-95

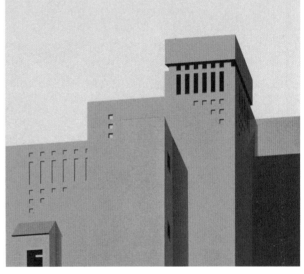

图2-96

图2-97

三、色彩的采集与重构

五彩缤纷的世界、绚丽多彩的大自然、璀璨夺目的艺术品,世间万物都在为我们展示色彩的美好,提供无尽的资源。在设计中,我们要善于观察、发现身边的美,逐步去认识客观色彩中美好的色彩关系并借鉴美好的形式,注入新的思维,重新构成,创造出更有生机和感染力的作品。

色彩的采集途径相当广泛,一方面,可以借鉴优秀的传统文化遗产,从原始、民间、人文的艺术中提取灵感;另一方面可以从变化万千的自然界中,以及风土人情、艺术流派中吸取精华。

1. 色彩的采集

（1）自然色彩的采集

自然中的色彩资源不但丰富多彩而且取之不尽、用之不竭，如蔚蓝的海洋、苍翠的山峦、金色的沙漠、璀璨的星光……不同季节、不同时间、不同种类都展现出大自然的变幻无穷和绚丽身姿。向自然学习，从中吸取营养，能激发我们的创作欲望和设计灵感（图2-98～图2-100）。

图2-98

图2-99

图2-100

（2）传统色彩的采集

所谓传统色彩，就是指一个民族世代相传，在各类艺术中具有代表性的色彩特征。如我国传统的彩陶、商周的青铜器、唐三彩、年画、剪纸、皮影、刺绣、建筑等，这些艺术品具有典型的艺术风格、特色的色调和强烈的对比，这些优秀文化遗产寄托着淳朴的感情，展示了中华优秀文化，在现今许多装饰色彩学习中起到了很好的范本作用（图2-101~图2-103）。

图2-101　　　　　　　　　　　　　　　　　　图2-102

图2-103

（3）经典绘画色彩的采集

经典的绘画作品，保存了人们在艺术上、精神上的审美认知，因此这些作品的色彩也是学习用色的宝库。从古埃及壁画到古希腊艺术、古罗马镶嵌画，从巴洛克的力度到洛可可的情调，从浪漫主义的风采到写实主义的菁华，从印象主义的光影到现代主义的新意，我们可以通过这些色彩的研究分析，吸取色彩精华为创作设计所用（图2-104～图2-106）。

图2-104

图2-105

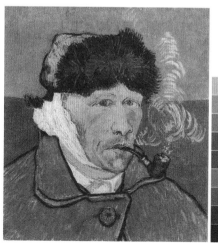

图2-106

（4）图片色的采集

许多摄影作品致力于大自然色彩的研究，对各种自然色彩进行提炼、归纳和分析，从大自然中捕捉艺术灵感，开拓新的色彩思路。在色彩构成设计中，我们也能在摄影作品中吸取美妙的色彩，通过提炼和加工，应用到创作设计中。

2. 色彩的重构

色彩的重构是指将原来物象中美的、新鲜的色彩元素注入新的组织结构中，使之产生新的色彩形象（图2-107）。

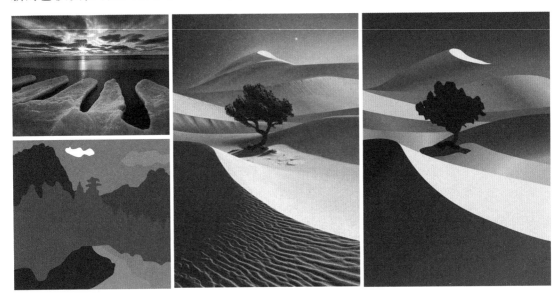

图2-107

（1）形、色重构运用

根据采集对象的形、色特征，经过概括、抽象，在画面中重新组织的构成形式，也是全方位的模拟采集运用。这种采集方法较为简单，画面保持主色调不变，原物象的整体风格基本不变（图2-108、图2-109）。

图2-108

图2-109

（2）装饰重构运用

色彩采集的装饰运用，主要是指在色彩采集中，采集色彩的基本相貌和色彩在使用中的色调等方面来加以应用，使色彩的基本内容得以还原，适宜用于装饰形态的表现，对新的设计较多地赋予装饰意味。这种方法在设计应用中显得更加灵活，适应性更强（图2-110）。

图2-110

（3）创意重构运用

将色彩对象完整采集下来，选择典型的、有代表性的色不按比例进行创意重构。既有原物象的色彩感觉，又有一种新鲜的感觉。由于比例不受限制，可将不同面积大小的代表色作为主色调，在研究和把握各种色彩使用规律的基础上，自由创意灵活使用，以达到准确传递色彩信息，满足人们视觉欣赏需求，达到设计的目的，这是色彩采集的最终目标（图2-111）。

图2-111

课题训练

1. **训练题目**：记录生活中的肌理

 训练目的：发现生活中各种特别感觉的肌理。

 内容与要求：用拍摄的方式记录生活中的肌理，记录时以一种或两种肌理为主来构成画面；注意肌理与形态、色彩、质感的密切关系，注意画面的美感。

 作品范例如图2-112。

图2-112

2. **训练题目：** 肌理构成

　　训练目的： 使学生了解色彩肌理对于色彩影响的规律。

　　内容与要求： 自选主题，任选不同的肌理制作技法，做4幅表现不同视觉效果的肌理练习。要求画面运用抽象形态，着重肌理的表现，同时注意画面空间的层次感，追求画面的整体感和完整性。

　　学生作品范例如图2-113。

图2-113

3. **训练题目：** 色彩情感表述

　　训练目的： 运用抽象图形、抽象色彩，以抽象的联想创作抽象的形式表述抽象的情感，传达色彩的情感。

　　内容与要求： 可以任选有主题、有情感、有特色的系列组合为课题（如：酸甜苦辣、喜怒哀乐、浪漫、忧郁、开放、含蓄等），用色彩进行表述。图形要求简洁抽象，并强调色彩的基调。

学生作品范例如图2-114、图2-115。

图2-114 图2-115

4. 训练题目：色彩采集与重构

训练目的：把自然界或传统文化中的色彩借用到产品设计中来，使学生对自然色彩资源有清晰的认识。

内容与要求：自选一幅传统文化或自然景观作品，做色彩的采集，重构装饰画1幅，并灵活地应用到产品设计中去。

学生作品范例如图2-116～图2-120。

图2-116

图2-117

图2-118

图2-119

图2-120

5. **训练题目：** 故乡的花园色彩设计

训练目的： 以故乡地域色彩特征为设计依据，运用所学知识进行花园设计创作。

要求： 以故乡地域色彩特征为设计主题，完成故乡花园设计平面图。

流程： 明确主题，关键词为故乡、色彩、花园；确定场地形状，根据故乡的城市肌理、特征和设计立意，确定平面布局的构成形式，对平面的空间布局进行推敲和演绎；故乡色谱的提炼。

成果： 设计说明；故乡的色彩特征；构成分析图；总平面图。以上内容绘制于A3纸上，以组为单位做出PPT进行汇报。

学生作品范例如图2-121。

图2-121

项目五　色彩构成在设计中的应用

　　色彩构成是设计应用中的核心要素，它不仅决定设计作品的视觉表现效果，还影响着信息传达的准确性、用户体验的舒适性以及文化表达的深度。因此，设计师应合理运用色彩对比与组合，精准把握色彩在传达设计主题与情感基调中的作用，以实现最佳的设计效果。

　　本项目聚焦视觉传达设计、环境艺术设计及服饰设计三大主题任务，通过深入分析不同设计领域中色彩的应用逻辑，探索色彩应用的规律和特点，并对比不同设计领域色彩应用的共性和差异，从而为设计师在不同设计任务中进行色彩选择和搭配提供科学的参考依据。

任务一：色彩构成在视觉传达设计中的应用

　　色彩是视觉传达设计的重要视觉元素，它以视觉信息传达作为沟通和表现方式，在满足消费者视觉的同时，借此传达某种信息。视觉传达的意义是丰富多彩的，涉及色彩对比、色彩调和、色彩情感、色彩表现等方方面面。

　　☆ 案例1：【北京冬奥会形象图形与色彩系统设计】

　　北京2022年冬奥会图形设计灵感来源于中国传统的"道法自然、天人合一"思想，借助京张赛区山形、长城形态及《千里江山图》的青绿山水、抽象成充满动感与韵味的点、线、面元素，将传统美学和冰雪运动相融合，呈现出具有地域特色和中国风韵冬季美景，体现出新时代人与自然的和谐共生。

　　北京2022年冬奥会色彩系统挖掘中国流传千古的矿石色彩，提炼自然四时、天地五方和二十四节气等中国传统文化，以及北京、延庆和张家口三个赛区城市色彩，包括主色、间色、辅助色三部分。主色有霞光红、迎春黄、天霁蓝、长城灰、瑞雪白（霞光红本意是红色云气，太阳初升，透过云层普照在大地上的阳光；迎春黄是迎春花的颜色，迎春是中国二十四节气中立春的习俗，北京冬奥会开幕式正值壬寅年立春，象征着激情相约，朝气蓬勃；天霁蓝取自中国传统陶瓷珍品霁蓝釉的颜色，其主要材料是来源于西域的苏麻离青，是古代"一带一路"对外交流合作的产物；长城灰是万里长城砖墙的色彩，象征厚重的历史与坚毅的信念；瑞雪白是冬日里最美的颜色，万物在雪色覆盖下显得更加丰富多彩，在中国的文化里有"瑞雪兆丰年"的吉语，代表人们对未来的期盼）。间色有天青、梅红、竹绿、冰蓝、吉柿；辅助色包括墨、金、银。通过基础色系、邻近色系及多色色系相互对应组合应用，呈现中国特有的精神风貌、文化特色，体现了冰雪运动、绿色奥运和科技奥运的内涵，凸显了中国文化自信、自强。

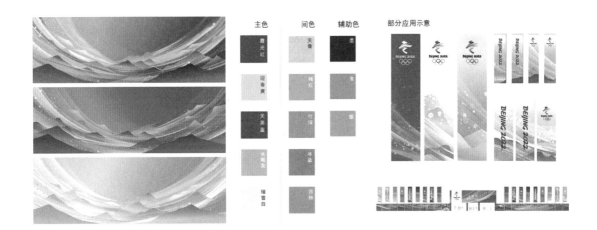

☆ 案例2：【探鱼烤鱼品牌设计】

　　探鱼是一家中国烤鱼连锁品牌，企业形象设计定位为与年轻人贴近的"探鱼哥"。IP形象的外形上用颈部的鱼骨项链和腰部的Logo强化品牌属性，以极具动态的出发动作，配以探鱼专用工具渔叉，有趣鲜活地体现品牌活力与个性，并贯穿于探鱼的整体视觉传达。

　　探鱼品牌的新Logo设计遵循构成简洁和现代的设计理念，强调了品牌核心"鱼"的元素。IP形象结合了探鱼的品牌Logo和标志性的橙色，为探鱼品牌注入了独特的个性。品牌主色调采用鲜明的橙色，辅以黑色、金色和杏色，共同提升了品牌的整体形象。橙色在色彩心理学中代表着活力和热情，能够传递温暖和欢乐，激发积极的情感，同时还能有效刺激食欲，增强品牌的辨识度。

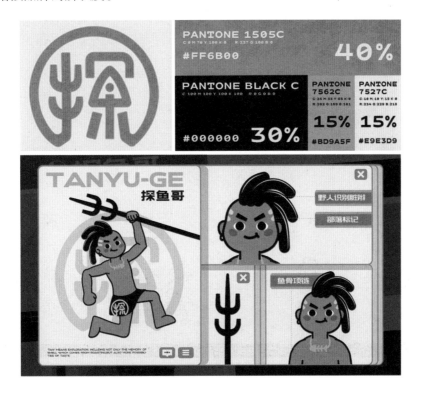

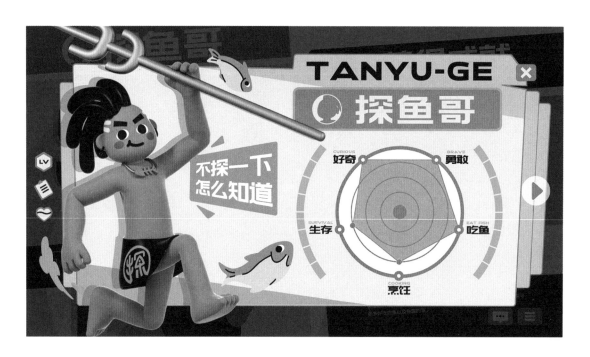

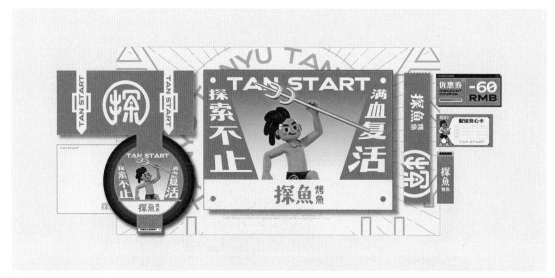

☆ **案例3：切斯特动物园品牌形象设计**

切斯特动物园（Chester Zoo）的品牌形象设计，出自Hannah Decker的一份品牌设计作业。ZOO三个字母构成的字标，拥有积木般的造型，与图标结合时展现出极佳的适应性，令人难忘。动物园的品牌形象融合十二个动物图标和十二种色彩的配色。图标采用了中高饱和度的红色与绿色、蓝色与橙色等互补色，以及黄色与蓝色、蓝色与绿色等对比色。这

种双色搭配在视觉上形成强烈的反差，不仅增强了色彩的饱和度，还使整体画面更加生动鲜明和富有张力。作品中的色彩搭配既丰富多彩又井然有序，无论是门票、地图，还是手册和路旗，都显得简洁美观，这不禁让人回想起初次访问动物园时那种简单而纯粹的快乐。

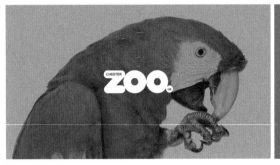

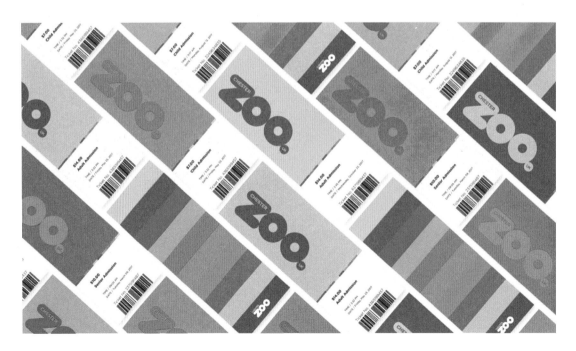

☆ **案例4：【广州美术学院毕业展视觉形象设计】**

广州美术学院 2020 年毕业展的视觉设计，由广州美术学院副教授田博设计，作品运用了流行的视觉元素"莫比乌斯环"表达青春的概念。以一个闭环曲线作为基础形态，将广州美术学院英文缩写"GAFA"四个字母两两结合，组合成一个具有视错觉效果的矛盾形式，再通过渲染赋予它透明亚克力质地和闪耀的霓虹感反射效果，为设计带来青春和俏皮感。设计师以绿色调为主色调，红、黄、蓝三原色为辅助色，将镭射材质的"莫比乌斯环"设计为立体效果，色彩彼此渗透融合，在透明材质的边界处产生了柔和的色彩变化，剔透绚丽，视觉感官极具吸引力，有一种交互融合的潮流感。

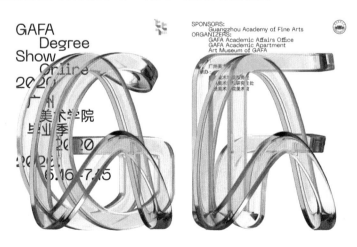

任务二：　色彩构成在环境艺术设计中的应用

环境色彩作为构成城市景观的重要因素，除了具有审美功能外，还有表现和调节环境空间与气氛的作用。色彩具有心理性，为了满足其视觉和精神上的不同需求，在环境设计中，我们可以用各种不同的色彩，用以调整心理的平衡，营造出符合特定要求的色彩氛围，从而达到视觉的平衡。同时，环境色彩的使用要综合考虑环境的功能性、环境的条件和文化背景以及所要表达的色彩倾向，从而使环境色彩具有艺术创意和个性特点。

☆ 案例5：【蒙德里安与空间设计】

彼埃·蒙德里安（Piet Cornelies Mondrian）20世纪伟大的抽象艺术设计大师，以极致的艺术追求，至纯至简的设计风格，创造出一种以几何图形为基本元素的抽象构成方式，不仅启迪了其后所有现代艺术流派，更深刻影响到环境艺术设计领域。

其作品《红、黄、蓝的构成》借由直线、直角、红黄蓝三原色和黑白灰无彩色的元素，巧妙的分割与组合，创造出简约而富有节奏感的画面。纯粹的形体，简洁的色块，这些有限的图案意义与抽象相互结合，象征构成自然的力量和本身。

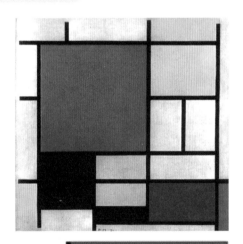

　　墨西哥杰出建筑师路易斯·巴拉干的早期艺术作品受到了蒙德里安风格的影响，作品多以红黄蓝三原色为主。他与雕塑家马蒂亚斯·高利兹合作建造早期景观雕塑作品《塔城卫星塔》，他们设计了五座三角形混凝土塔，这些塔高低错落，节奏感强烈。墙体颜色鲜艳且浓烈，五座塔坐落在一个略微倾斜的正方形基座上，随着观者的接近而向上延伸，散发出一种力量感。该作品因其强烈的色彩而引人注目。

　　2017年，荷兰为了纪念这一国宝级的经典艺术画派，特意筹划了一场持续一整年的艺术盛会——"蒙德里安到荷兰设计，100年风格派"。荷兰海牙市政厅建筑外墙还被创作成为"世界上最大的蒙德里安绘画作品"。

　　此外，蒙德里安的抽象艺术作品也被广泛应用于现代室内设计中，为居住和工作空间带来了独特的视觉冲击和艺术氛围。设计师们借鉴蒙德里安的构图原则，通过几何形状的组合和色彩的对比，巧妙创造出既和谐又充满活力的室内环境。这种风格不仅适用于商业空间，同样也适用于家庭住宅，为人们提供了一种新的审美体验和生活态度。

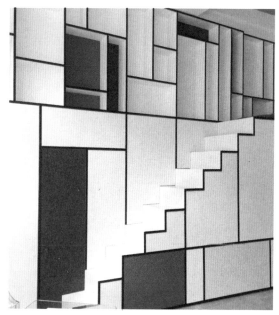
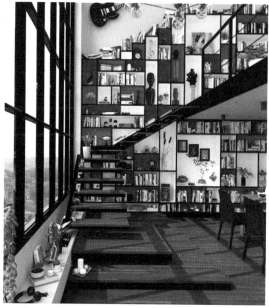

任务三： 色彩构成在服饰设计中的应用

　　服装色彩是人们对服装的第一印象，它有极强的吸引力，常常以不同形式的色彩搭配影响着人们的情感。色彩在很大程度上代表了人的情绪并与人的性格有关。因此，若想使服装淋漓尽致地发挥其特色，必须充分了解服装色彩的特性。

　　☆ 案例6：【 丹宁，永不褪色的潮流 】

　　丹宁，蓝色系。"丹宁"是个外来语，英语原词是"DENIM"，意思就是斜纹织法的、靛蓝染色的粗斜纹布，现在也叫作牛仔布（denim fabric）。宁静感的简约轻适设计，几不可见的浅蓝色、牛仔蓝和中性色衍化为细腻个性色，在设计时强调舒适感，柔软丹宁面料打造居家和外出都适穿的优雅版型，带来日常式着装美学。

☆ 案例7：【红色系】

红色带来的能量，贯穿一年四季。千万色彩中，它是出挑的，偏低的明度、适中的色调，不会显得过于强势，却恰到好处地衬托出着装者的美。

☆ 案例8：【卡其色系】

卡其色有与生俱来的高级感。它是泥土、岩石、树木的颜色，大自然最质朴的色彩。可以作为主色调，也可以作为副色与任何一种颜色搭配，给人自然、从容、不张扬的气质美。

立体构成

课程目标

素质目标：

1. 通过质感与空间的构成关系培养创造性思维、空间想象力；
2. 通过材料二次利用，培养创新力和低碳环保意识；
3. 通过立体构成模型制作弘扬劳模精神和工匠精神，营造精益求精的敬业风气。

知识目标：

1. 了解立体构成的基本概念；
2. 认识立体构成的基本形态与材料要素；
3. 理解立体构成形式的基本表现规律；
4. 掌握立体构成造型规律和方法。

能力目标：

1. 能用简单的纸材料创作丰富的半立体造型要素；
2. 能够运用立体构成的造型方法，依据形式美法则合理构建点、线、面、块的空间形式，制作立体形态的模型。

引导课题

用不同的方法将纸从平面变为立体。

课题分析：将平面的纸张改造成立体的、有空间感的，可采取的方法有许多。通过这个课题的引入，让学生认识立体形态和空间的关系，通过作品让学生重视从不同角度感知群组的美感（图3-1）。

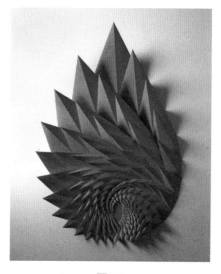

图3-1

项目一 空间的演绎

一、认识立体构成

立体构成是研究在三维空间中将立体造型要素按照一定的原则组合成富于个性美的立体形态的过程，整个过程是一个由分割到组合或由组合到分割的过程。任何形态都可以还原到点、线、面、块，而点、线、面、块又可以组合成任何形态。立体构成是对实际空间和形体之间的关系进行研究和探讨的过程。

▶ 微课堂：
立体构成材料要素 ◀

立体构成离不开材料、工艺、力学、美学，是艺术与技术相结合的体现。立体构成通过材料、结构将形态制作出来。在立体构成设计时要明确采用什么材料，运用什么结构，通过什么方式，创造什么形式等一系列的问题才能满足使用和审美的需求。不同材料的组合是设计中的关键，利用不同材质进行设计可以营造出别样的空间氛围。

二、立体构成材料及特性

立体作品的实现要靠具体的建造，将自己的想法用材料及其质感表现出来，因此，对材料的研究与使用就显得尤为重要。材料的种类很多，各种材料的材质、性能、形状让人在视觉心理上产生不同的感受。在使用过程中，宜选用来源便利、能以手工艺的方式进行、工艺相对简单的材料，这类常用的材料大致有如下几类。

（1）纸材

纸材具有可塑性强、易定型、易卷曲、易切割、安全、轻巧等特征。在训练中，纸材能提高训练效率，便于将立体变为现实，是立体构成训练中使用机会最多、最简便的材料，同时也被广泛用于各种造型及模型的制作。纸材的种类繁多，各种卡纸、手工纸、艺术纸、铜版纸和瓦楞纸，都是立体构成中常使用的纸张。

用纸材做立体造型通常的加工方法有折叠、弯曲、切割、结合等（图3-2～图3-5）。

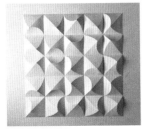

图3-2

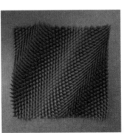

图3-3

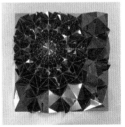

图3-4

图3-5

（2）金属

金属造型的形式变化丰富多彩，精致美观。金属有光泽、磁性、韧性，有较强的视觉冲击力，在表现坚毅、冷酷、新锐的主题时可以考虑使用。金属种类繁多，在立体构成中一般使用容易加工的各类铁丝、铁皮等，使用中一般采用缠绕、卷曲、拉直、切割等方式来塑形（图3-6～图3-8）。

图3-6

图3-7

图3-8

（3）木材

木材是比较容易加工的材料，木材天然的纹理具有独特的质朴、自然、亲切的风味，是构成中主要的应用材料之一。不过，木材易变形、干裂，而且由于木材的种类及生长环境不同，其性质也不尽相同。所以，在使用木材时，要根据木材的纹理、位置和方向等特性进行创作。在立体构成中常用的木材有：一次性筷子、火柴棒、枝条、竹签等，常采用刨、削、锯、刻等方式成型（图3-9、图3-10）。

图3-9

图3-10

（4）塑料

塑料多变，质地性能多样，具有较强的弹性及可塑性。塑料大致可分为泡沫塑料、塑料管、塑料瓶、塑料薄膜，在日常生活可回收的垃圾中较为常见，因此还可以培养"变废为宝"的创意思维（图3-11、图3-12）。

图3-11 图3-12

（5）黏土

黏土具有天然的亲和力，相对于其他材料，黏土的优点在于它可以反复使用、反复修改、可塑性强等。黏土可以搓成线、可变成面，也可以堆成体，同时黏土还可以进行肌理改造（图3-13～图3-16）。

图3-13 图3-14

图3-15 图3-16

（6）纺织材料

纺织品具有剪断性、柔软感，因此在构成中也是一种方便的材料。布通过扎系、折叠、包缠等方式，可以增加造型的立体感和肌理变化；线绳通过抽纱、编织、缠绕系结等方法形成面或体的感觉，可构成千变万化的造型（图3-17、图3-18）。

图3-17　　　　　　　　　　　　　　　　　　　　图3-18

三、立体构成技术要素

技术是立体造型创作实现的必要保障。对于技术，我们主张简便易行，删繁就简，深入浅出。一般分为四个阶段：首先是可行性论证阶段，这是前提；其次是测量、计划和选材，这是实际操作的保证；接着制作、检测和调整，这是最终效果的基础；最后是成型和优化效果。这些环节可以通过观察与实践获得经验。

课题训练

训练题目： 立体造型创作草图

训练目的： 使学生进一步理解影响立体感觉的四种因素，以及立体构成的造型方法。

内容与要求： 围绕立体构成的造型方法，绘制不同主题、不同艺术感受的立体造型创作草图，以组为单位，每组10幅。

项目二 立体构成的造型形式

点、线、面、块是构成立体形态的基本要素。这些要素与平面构成不同，它具有触觉化、三维度、多角度和真实感的特点。当点、线、面、块具有了一定的厚度时，就可以变化为丰富多彩的形态，并通过这些形态表达出不同的情感语言。

一、点的立体构成

点是造型上最小的视觉单位，点的形态能够产生空间视觉凝聚力，如灯泡、气球等。在立体构成中，点很少单独作为纯粹的三维结构来造型，因为要将点固定在空间中，就必须依赖支撑物，如线材、面材等立体形态，而这些物体大都不是点形态的物体。

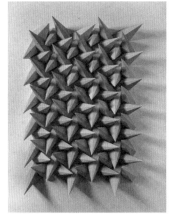

图3-19　　　　　　　　图3-20

空间中点的构成，可由点的大小、点的厚度和点与点之间的距离不同而产生多样性的变化，并因此而产生不同的效果。同样大小的点、明度及距离排列出来的点，给人秩序井然、规整的感觉，但相对单调、呆板；不同大小、等距离排列的点，能产生变化丰富的效果，显得生动；不同大小、不同明度及不同距离排列的点，能产生三维空间的效果，呈现丰富的层次，富有立体的空间感（图3-19～图3-22）。

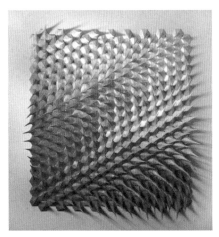

图3-21

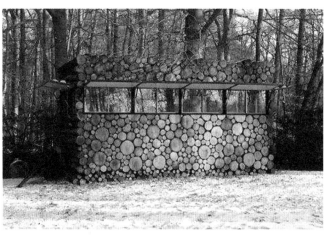

图3-22

二、线的立体构成

由具备线材特征的材料，按照一定的形式法则构成新的形态叫线的立体构成。线是构成空间立体的基础，线决定了形体的方向性，并根据粗细、形态的不同，产生不同的空间视觉效果。线在立体造型中具有极强的表现力，通过线群的聚合表现出面的效果，再运用面形成一定的空间立体造型，线可以转化为千变万化的空间形态，给我们的创作提供了取之不尽的素材。不同形态的线会带来不同的情绪感受：用直线制作的立体构成，使人产生坚硬、硬朗的视觉感受；曲线形成的造型较为柔和、优雅，更富有动感。

线材可分为软质线材和硬质线材。软质线材主要有麻绳、绒线、丝带、塑料管、铁丝等。软质线材可以随意弯曲，较容易塑造形态，但软质线材不易定型、缺少力度感，需要依靠框架才能成型（图3-23～图3-26）。

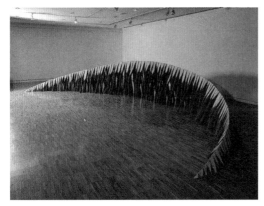

图3-23

图3-24

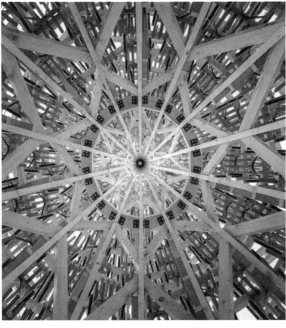

图3-25

图3-26

三、面的立体构成

由具备面特征的材料，按照一定的形式法则构成新的形态叫面的立体构成。面是构成空间立体的基础之一，有着强烈的方向感。面可以有多种不同的形式，如直面或曲面。不同的面情感也各不相同：直面可以形成挺拔感、轻薄感、轻快感；曲面则较为柔美，有很强的体量感、空间感。我们在创作时，要运用所掌握的构成原理，利用适当切割、插接、折曲、扭转等方法，把面的造型特点充分发挥出来（图3-27～图3-29）。

图3-27 图3-28

图3-29

四、块的立体构成

块是指有重量、有体积的形态，具有充实感。由具备块特征的材料，按照一定的形式法则构成新的形态称为块的立体构成。最常用的块为几何形体，它富有潜在的逻辑性和精神性，反映人类的智慧和力量，有很强的表现力。块材构成的形式主要是单体或单体的组合，在创作中，可通过变形、切割、聚集使其更加丰富。

1. 变形

变形主要是为了让立体形态更加丰富，变形时要注意动势，各部分之间的连续应要自然过渡。变形的方式如下。

扭曲：使形体柔和富有动态（图3-30）。

膨胀：表现出内力对外力的反抗，富有弹性和生命力。

倾斜：使基本形体与水平方向呈一定角度，出现倾斜，产生不稳定感，达到生动活泼的目的。

盘绕：基本形体按照特定方向盘绕变化而呈现某种动态。

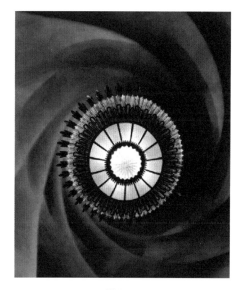

图3-30

2. 切割

切割主要是指对基本形进行分割、切削和重组形成新的形体，衍生出更多富于情趣的造型。具体方法如下。

分裂：是基本形体断裂，分裂是在一个整体上进行的，因此既统一又有变化。

切割：由表面向内部对形体做不同角度、不同比例的切割，使简单的形体既有平面、虚面，又有凹面、凸面，可改变原有的形态，产生新的生命力。对基本形进行切割时，切割部分和数量不宜过多，否则形体会因缺乏整体感而显得支离破碎；切割后的形体比例要匀称，以保持总体的均衡与稳定（图3-31）。

图3-31

3. 聚集

简单的形体经过与别的形态组合，能创造出较为复杂的形态（图3-32）。常见的聚集方式如下。

堆砌：形体自上而下或从下到上逐个堆放在一起。

贯穿：一个形态贯穿在另一个形体内部。

块材的立体构成练习就是利用块材沉稳安定的特点，加以一定形式的加工制作。因此，只有掌握好块材造型的基本规律，在实际创作中综合运用，才能创造出刚柔、曲直、快慢、虚实对比的理想空间形态。

图3-32

课题训练

1. **训练题目**：纸材的构成

 训练目的：初步感受立体的概念，用简单的纸材创作丰富的造型。

 内容与要求：通过纸张折叠、弯曲、剪切、镂空、粘贴、穿插等手段创造简单的半立体和立体造型。以组为单位，每组制作10个，每单位纸材规格10cm×10cm。

2. **训练题目**：点、线、面、块的构成

 训练目的：掌握点、线、面、块立体构成的造型方法，能初步进行艺术创作。

 内容与要求：综合运用立体构成的知识，在上一项目的草图作业基础上，分别以线、面、块为主要造型手段进一步完善，创作实物立体造型。作品主题要清晰，造型富有美感；以组为单位，每组完成一件作品。

 学生作品范例如图3-33。

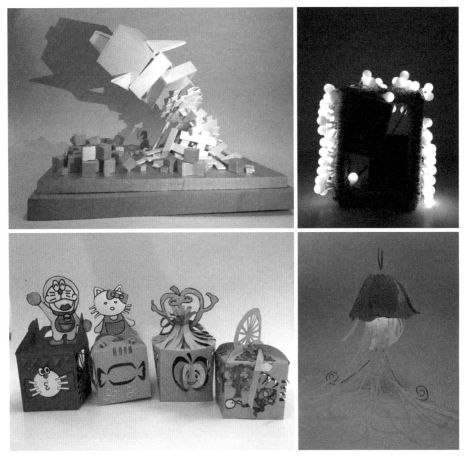

图3-33

项目三　立体构成在设计中的应用

立体构成是设计中的重要基础，极大地丰富了设计的表现形式与内涵。它不仅是形态和空间的表现手段，更是功能与美学的有机融合。设计师通过立体构成，能够在三维空间探索形态、材质、结构和功能的内在联系，从而创造出兼具创新性、功能性与审美价值的设计作品。

本项目聚焦产品设计、包装设计、环境设计及服装设计四大主题任务，通过分析不同设计领域中立体构成的应用方式和表现形式，研究立体构成在塑造空间形态、划分空间布局中的原则与方法，对比不同设计领域立体构成应用的共性和特性，为设计师在不同设计任务中进行立体构成理念和方法提供参考。

任务一：立体构成在产品设计中的应用

工业产品设计是艺术与技术的结合，是产品使用功能和审美功能的完美融合，也是立体构成的形式美法则在日常生活中的实际物化。在现代生活中，我们已经无法离开工业产品，从吃饭用的碗到陈设的家具，从使用的电器到乘坐的交通工具，从产品的造型设计到产品的包装设计，无一不属于工业产品设计的范畴。

工业产品设计是使人们的生活更舒适、更惬意的一种手段，这种设计客观真实地影响着人们的生活。在设计时，采用立体构成的思维方法和手段，以产品设计的功能性、审美性和经济性为出发点，将立体构成的形式美合理地体现在产品造型上，同时更多地注入精神和文化的内涵，这样使产品魅力大增。

☆ 案例1：【舒适独特的胶囊沙发设计】

Kateryna Sokolova设计的胶囊沙发，其柔软的毛毡面料和完美的几何设计非常诱人，坐在胶囊里你会注意到你的周边视野变窄了。它的茧状设计覆盖了你的侧面和顶部，不仅阻挡了视觉，而且还吸收了音频，让你在睡觉、阅读或工作时处于一个宁静的环境中。

任务二： 立体构成在包装设计中的应用

随着社会生活水平的不断提高，人们在购买商品时，很大程度上是根据包装来判断产品的品质，精美的包装不但可以保护商品、传达商品的信息、提升产品的销量，一定程度上还可以提高产品的价格，因此诱人的包装形象有利于商品的销售以及企业效益的提高。

在包装设计中，立体构成的原理和方法在包装结构上的应用更为直接。包装设计的纸盒结构在切割、折叠、插接等加工方面，都和立体构成有着千丝万缕的联系，设计师可以借鉴立体构成的表现形式，提高造型能力，从不同角度出发，创造出多姿多彩的包装作品。

☆ 案例2：【台湾精油品牌A SCENT包装设计】

上图为不毛设计工作室（Nomo Creative）为台湾精油品牌A SCENT设计的形象及包装。为了将品牌形象与当地文化联系起来，不毛工作室以台湾传统民居的房屋结构和建筑图式为样本，将屋顶的形象融入符号，并从窗户和地板图式中获得元素为各种精油设计独特的图案。包装设计强调纯天然、简约、惊喜的品牌视觉。外框采用黑白简单形式，内框采用视觉图案。打开盒子的过程中，看到里面与精油瓶连接的图案，会有一种惊喜的体验。

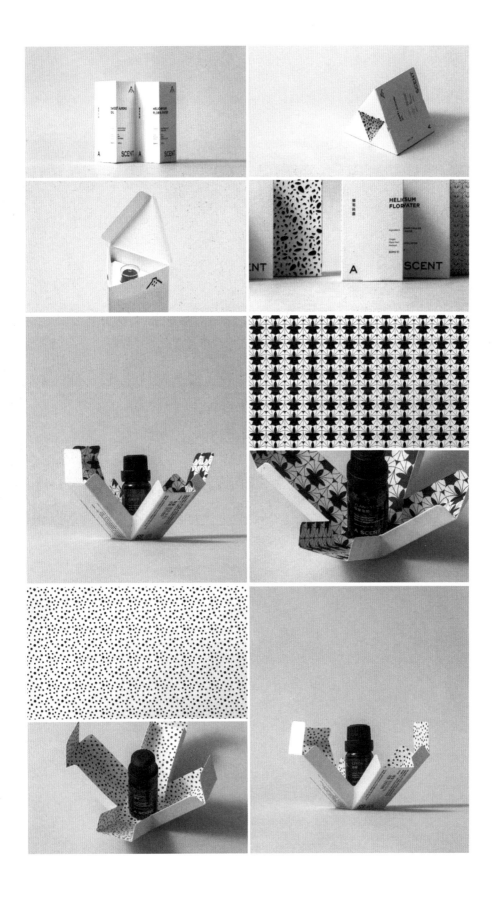

☆ 案例3：【稻谷制作的大米包装】

泰国Prompt设计公司设计的三生稻包装。为了体现有机大米来自天然种植这一概念，设计师选用了稻谷壳脱壳加工过程中产生的废弃物来设计包装。包装盒由稻谷壳模压成型，除了文字信息，盒盖上还压制了米、稻田和麦穗的图案。用完的包装，还可以让消费者再次用作纸巾盒，传递资源循环再利用的概念。

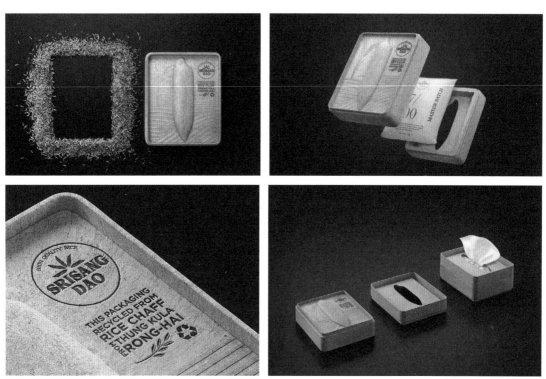

绿色设计（Green Design）也称为环境设计、环境意识设计。绿色设计是20世纪80年代末出现的一股国际设计潮流，反映了人们对于现代科技文化所引起的环境及生态破坏的反思，同时也体现了设计师道德和社会责任心的回归。

绿色产品设计包括：绿色材料选择设计、绿色制造过程设计、产品可回收性设计、产品的可拆卸性设计、绿色包装设计、绿色物流设计、绿色服务设计、绿色回收利用设计等。在设计过程中以寻找和采用尽可能合理和优化的结构和方案，使得资源消耗和环境负影响降到最低。

☆ 案例4：【Top Paw便携狗粮包装设计】

韩裔美籍设计师Benjamin Yi为品牌Top Paw设计的携带式饲料盒。根据不同时期的狗狗所需的食物分量不同，分别设计了3种尺寸，让消费者可以依照家中狗狗的属性去做

挑选。从包装的设计结构中可以看到设计师对提把及斜角开口设计，除了便于携带以外，也能让狗狗轻松地吃到饲料。

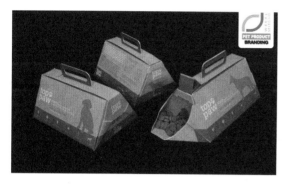

任务三：　立体构成在环境设计中的应用

随着科学技术的高速发展和人们生活水平的提高，环境设计在人们生活中的作用越来越重要。环境设计是建立在人与环境之间的形态造型，构成了人与物、人与空间的关系。这就要求设计师必须了解空间环境的整体设计规律，尽力对空间环境进行合理开发，运用技术和艺术手段，创造出便于生活、工作、学习的理想环境。

立体构成研究的空间关系、形式美法则、材料的运用都是环境设计中最重要的因素，环境设计体现了立体构成知识的延续性和拓展性。立体构成的原理应用在环境设计时，需要注意调整空间的尺度和比例，解决好空间与空间之间的分割、衔接和对比统一关系。

☆ 案例5：【扎哈·哈迪德——广州大剧院、北京大兴机场】

广州大剧院是建筑师扎哈·哈迪德的设计作品。扎哈·哈迪德是世界上著名的女建筑设计师之一，是"解构主义"的典型代表。她的作品都有解构理念蕴藏在其中，她提倡在现代主义的基础上对线条和块面的充分使用，作品风格柔中带有刚毅，夸张却又不失美感，大胆运用空间和几何结构，反映出都市建筑繁复的特质和丰富的世界。

北京大兴机场是扎哈·哈迪德的又一作品。

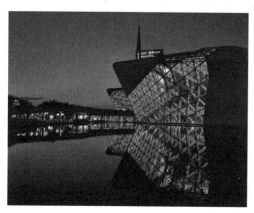

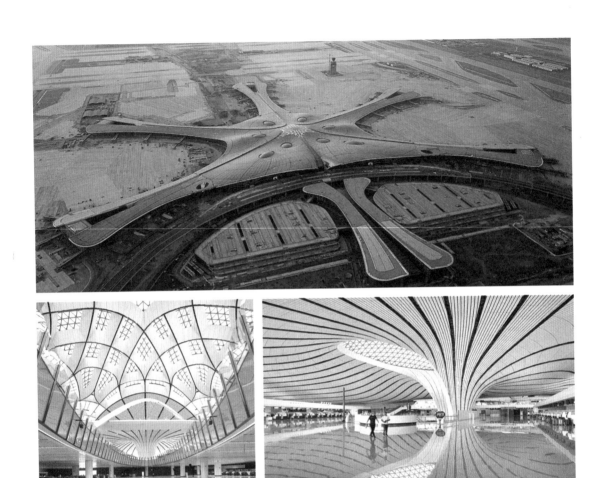

☆ **案例6:**【Precht identifies几何形状生态建筑综合体】

　　Precht identifies把结构优于环境，绿色服务作为外观展示的表面应用状况转变成一种新的建筑形态，一种预制的模块化系统，将高层建筑重新构想为生活和成长的垂直和侧向系统。随着室内植物和园艺的日益普及，反映了人们在都市世界中对绿色植物的渴望。

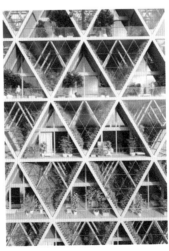
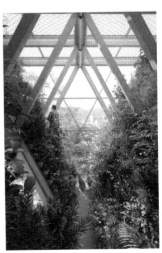

☆ **案例7：【意大利森林树屋酒店】**

　　米兰的建筑设计公司Peter Pichler Architecture（PPA）提出了一种新的可持续树屋概念，并在意大利多洛米蒂山的森林中构建了一组前卫的养生树屋。几何形状的屋顶，其灵感来自周围的冷杉和落叶松外形。树屋本身也是由当地的木材制成，树屋的设计是为了创造一种生活在森林中的新体验，与自然完美结合。

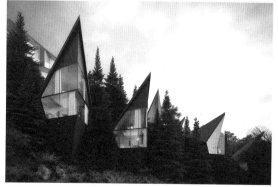

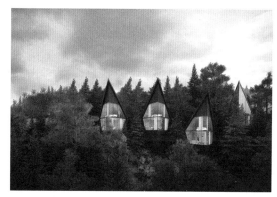

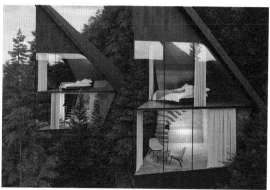

任务四： 立体构成在服装设计中的应用

立体构成与服装设计之间的关系密不可分。服装设计是研究人、材料在三维空间的关系以及服装造型变化的规律。立体构成的造型元素在服装设计中被广泛应用。造型元素在服装设计中不仅具有实用功效，还可以起到装饰作用，很多设计师利用造型元素进行创作。服装设计中应用多种构成手法不仅可以激发设计灵感、拓宽设计思路，还可以依托立体构成中的折曲、切割、镂空、穿插等工艺对面料进行重组，将服装材料的表现力发挥到极致，有机地配合服装的表现。

☆ 案例8：【三宅一生作品】

三宅一生（Issey Miyake）是享誉世界的日本时尚设计大师，他把东方的意境哲思与西方大胆的表现技艺糅合得天衣无缝，众人称他为时尚界的魔术师。BAO BAO ISSEY MIYAKE是三宅一生令众人皆知的设计作品。其设计团队以"随机之形"作为设计核心，利用三角形组合的多变性，设计出一种可以自己直立于地面的结构。三宅一生在服装上也有着创造无限变化可能的魔力，一块布可以被打造成各种形式，变幻莫测，通过一块布在人体上的缠绕、折叠、披挂，来达到人与衣服的和谐统一。

企业实战项目

课程目标

素质目标：
1. 培养学生创新意识和发散性思维；
2. 培养学生的团队协作能力；
3. 培养学生分析问题、解决问题的能力；
4. 培养学生职业素养。

知识目标：
1. 掌握项目从需求分析-概念提案-方案迭代-落地执行的完成流程；
2. 深入了解构成设计在不同行业的应用场景和发展趋势；
3. 熟悉行业标准和规范。

能力目标：
1. 能通过用户画像、调研方法及数据分析，确保设计方案符合目标用户需求；
2. 能运用构成法则解决实际设计问题的能力。

引导课题

运用构成设计知识，为某博物馆设计"宋代美学"特展主视觉。

项目一 品牌视觉设计

案例: 太二老坛子酸菜鱼品牌设计

"太二"是针对年轻消费者打造的轻社交餐饮新品牌,主打老坛子酸菜鱼。品牌以符合年轻人趣味的方式表达"二"的态度,坚持创新传统文化,主张酸菜比鱼好吃,把有三千年历史的酸菜变成中国潮流文化的符号。

关键词:专注、憨厚、朴实、情怀

 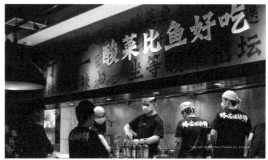

为强化品牌建设,树立品牌形象,设计师分别为"二老板"和"小二哥"设计了极具个人特性和性格的IP形象,二老板憨厚专注,具有匠心精神,小二哥活泼精明,灵活勤快,是新时代年轻人的形象,二者互补的个性形成强烈反差,也碰撞出很多好玩的故事。

品牌图形Logo使用"二老板"低头认真做鱼的场景,很好地契合了太二酸菜鱼的"二文化",与"太二"醒目的文字Logo相得益彰,强化了品牌的识别性。

基于"二"文化精神的引导下,以"木刻版画"的风格开辟了视觉系统的先例,不经修饰的图形大胆有趣,强调品牌的"手工感"。

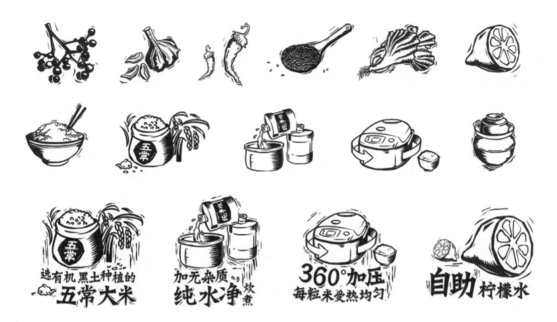

视觉设计以对比强烈的黑白色调为主，适当使用有质感的金色打破整体视觉的沉闷，提高品牌的辨识度。

赤墨茶
C:80 M:75 Y:75 K:60
R:36 G:36 B:34

珍珠白
C:0 M:0 Y:0 K:0
R:255 G:255 B:255

青木金
C:15 M:40 Y:70 K:0
R:216 G:162 B:86

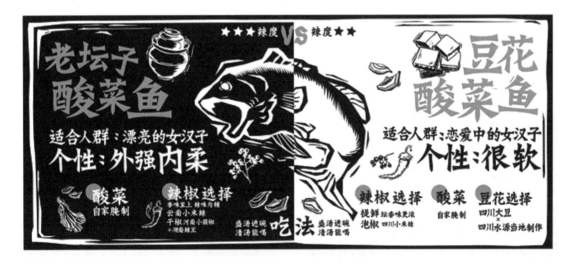

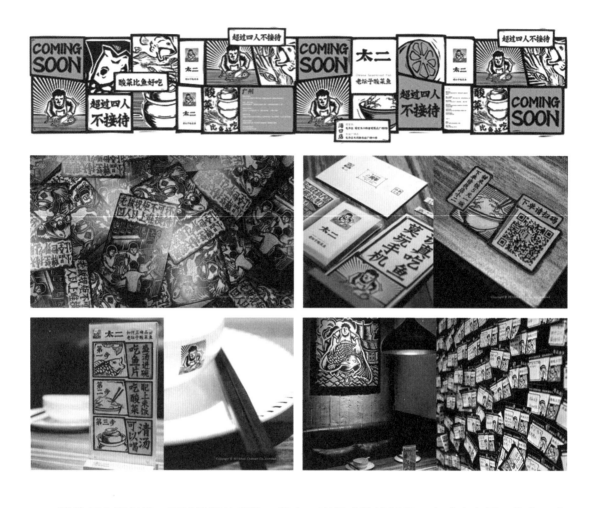

　　设计师大胆创新，延续品牌故事性，将太二店趣味性地摇身一变成为电影工作室。主题店的实施核心理念是餐饮门店在不动原有VI和店铺硬装的基础上，通过电影主题优化软装，让老店重焕光彩，刺激消费者的消费欲望，小成本地回报高流量，并进行品牌的二次传播。

项目二　IP形象设计

案例： 《请吃红小豆吧！》IP形象设计

红小豆是基于形象创意性和内容故事共鸣性两个方向于一体创作的IP形象设计，着重从角色本身出发，切入人类生活，讲好故事。

关键词：本土、创意、故事性

红豆是日常生活中常见的一种食品，大众熟知且具有亲和力。将红豆的本土形象作为原创动画的IP，并拟人化赋予其故事内容，将故事聚焦在微观的食物世界，与人类宏观的视角之间切换并碰撞出不同的火花，挖掘更多"情理之中，意料之外"的有趣点。

A red bean dreaming of being eaten.

A red bean dreaming of being eaten

BEANIE'S DAILY

故事共鸣性上，基于食物和人类生活息息相关，故将红小豆的IP形象融入人类生活的各个场景，形成好玩有趣的故事，引起消费者的共鸣。结合各地本土食物作为创意关联，如将岭南一带具有代表性的甜品红豆双皮奶，京津名小吃豆沙包等关联生活的故事进行创意延展，以解构食物世界和人类世界元素的创作，将故事生活化，强化剧情的共情力。

为保留观众对红豆、枸杞等食物的认知印象，将红小豆及其朋友们的IP视觉形象使用简单的线条轮廓和直白的色块表现，加以不同的神态直观地表达出IP形象及角色特征，形象辨识度高，有亲和力。运用对比色突出红小豆身上的Z字型腮黄元素，将红小豆的角色形象设计符号化，IP全称《请吃红小豆吧！》的图形Logo设计具有较强的应用型，与IP形象设计、故事内核构成一套完整的IP品牌。

目前，《请吃红小豆吧！》与桂格、肯德基、趣多多、滴露等60多个海内外知名品牌进行深度联名合作，获得业界与消费者的一致认可，动画IP设计不断精进，呈现了丰富优质的内容，并承载了很多精彩丰满的IP精神内核。

抹茶红豆脆脆筒

虎头虎脑红小豆

芝芝莓莓红豆卷

品牌海报设计

IP介绍 © Making Animation Co.,Ltd.All Right Reserved.

角色介绍

 红小豆
性格贱萌腹黑，却在朋友需要的时候很温暖，是世界上最普通的主角，但非常有自信，虽然一直没有实现自己的梦想，依旧十分乐观，活得很坦然。

李建勋
红小豆灵魂好友，憨憨呆萌的珍珠，有一身废柴技能，是个"记仇诗人"。

安东尼
身体半透明的芦荟，性格乖巧温和有一点点自卑，觉得自己没有存在感。

 赵建国
一喝水就可以变大变小变漂亮的"老干部"枸杞。

 黄圆
阳光又绅士的芋圆，嘴巴是"爱心"形状，两只耳朵是自己捏出来的。

 粉圆
大卫David
性别男

106

红小豆与朋友们形象设计

红小豆IP形象设计

红小豆×趣多多联名合作

红小豆×肯德基联名合作

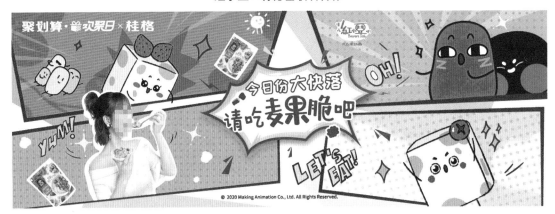

红小豆×桂格联名合作

AIGC设计运用

课程目标

素质目标：

1. 培养创新实验精神；
2. 培养人机协作思维。

知识目标：

1. 认识常用的艺术设计AIGC工具；
2. 能通过关键词描述将构成设计需求转化为AI可理解的指令；
3. 掌握利用AIGC工具生成、优化构成设计方案的方法。

能力目标：

1. 能使用AI工具，结合手绘草图、用户数据或物理模型生成平面构成、色彩构成、立体构成的方案；
2. 能通过"AI生成+人工筛选+细节深化"流程完成完整设计项目。

引导课题

选择一组色卡，仅用其中3种颜色，配合黑白灰，运用AI工具生成一幅能够表达色彩情绪的抽象画面。

人工智能生成（AIGC）技术在艺术设计领域展现出巨大潜力，首先，它通过海量的设计数据和算法瞬间生成富有独特创意，为设计师打开新思路，使设计师能够快速进入设计深化阶段，显著提升设计的效率。其次，AIGC打破人类固有思维束缚，通过随即组合、跨领域迁移等方式激发更多元、更新颖的创意火花，催生多元的设计风格。再次，AIGC可根据不同用户的特征和需求，快速生成个性化的设计方案，实现即时定制，推动设计精准化发展以及改变传统服务模式。

目前，适合艺术设计使用的AIGC工具涵盖平面设计、UI/UX、3D建模、视频制作等多个领域，将其按功能分类：图像生成类，常用工具包括：MidJourney、Stable Diffusion、即梦、文心一格、盗梦师、豆包。设计辅助类，常用工具包括：稿定设计（AI功能）、美图设计室、即时设计、MasterGo、Canva可画。3D与动态设计类，常用工具包括：Artefacts.aiL、Vega AI、Meshy AI。色彩与材质类，常用工具包括：Khroma、Huemint、Material Maker。设计师在使用AIGC工具辅助设计时其核心原则是提供精准的提示词，一般用"角色+风格+构图+细节"描述需求，同时，设计师应具有版权意识，商用前需确认生成内容的版权归属，最后要重点关注人机协作，在AI工具生成素材的基础上进行细节优化以及AI二次润色校验。

项目一　AIGC与构成设计

AIGC在构成设计中的应用正迅速改变传统设计流程，它可通过文本指令快速生成抽象形态组合和三维空间结构，通过分析色彩理论、用户偏好及场景需求，生成协调配色的方案，为设计师提供创新工具和高效解决方案。设计师需掌握AI协同技能，在算法生成与人文审美间找到平衡，才能推动构成设计向更高效、跨学科的方向发展。

任务一：　AIGC在平面构成中的应用

1. 任务要求

用豆包AI软件生成一张重复构成具有对称形式美感的平面构成作品。

要求：以点线面为元素，采用重复与发射的构成表现方式，运用对称与均衡的形式美法则。

2. 输入指令

提示词："以菱形为基础图形，黑白色，点线面形式构成，极简抽象风格"。

3. 设计流程

第1阶段："一个菱形，黑白，极简抽象"。

第2阶段："以菱形为基础元素，黑白，抽象简化，重复排列"。

第3阶段："以菱形为基础元素，黑白，抽象简化，重复排列，变形，对称构图"。

第4阶段："以菱形为基础元素，黑白，抽象简化，重复排列，变形，对称构图，螺旋式发射"。

第5阶段："以菱形为基础元素，黑白，抽象简化，重复排列，变形，对称构图，螺旋式发射，圆形造型内"。

第6阶段：选择其中一个图像进行优化，并输入提示词"增加对比度，强化形式美感"。

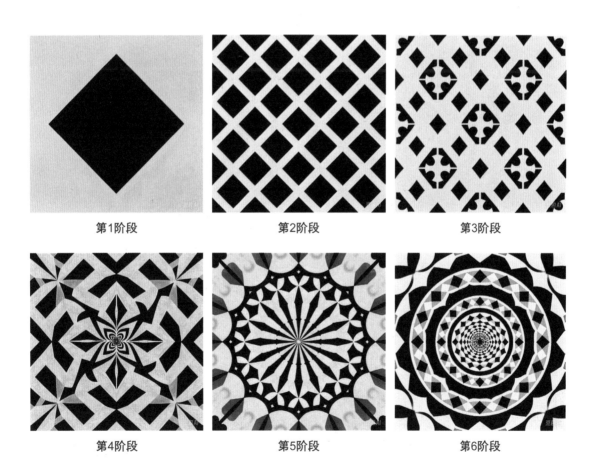

| 第1阶段 | 第2阶段 | 第3阶段 |

| 第4阶段 | 第5阶段 | 第6阶段 |

任务二： AIGC在色彩构成中的应用

1. 任务要求

以任务一生成的平面构成作品为参考图，用即梦AI软件生成一组具有视觉冲击力的色彩构图作品。

要求：分别添加同类色，邻近色，对比色和互补色色相对比，保持色彩调和。

2. 输入指令

提示词："保持主体，添加不同形式的色相对比，点线面形态背景"。

3. 设计流程

导入已有的图像作为参考图，选择"智能参考"，输入精准的提示词，生图模型选择最高版本，精细度为10，立即生成图像。色彩对比的提示词分别如下：

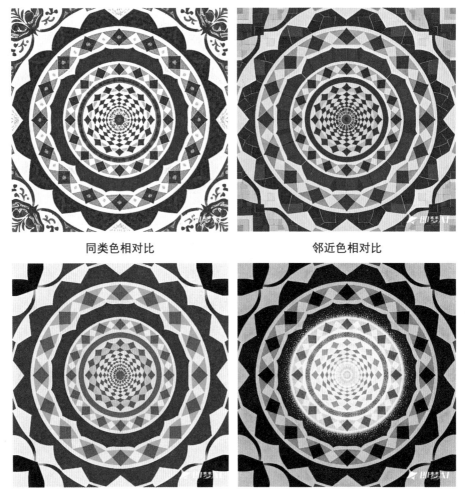

同类色相对比　　　　　　　　　　　　　邻近色相对比

对比色相对比　　　　　　　　　　　　　互补色相对比

① 同类色相对比："基本保持主体，添加蓝色系同类色相，保持色彩调和，青花瓷风格"。

② 邻近色相对比："基本保持主体，添加朱红与红橙色、黄橙色邻近色，中饱和度，保持色彩调和，马赛克风格"。

③ 对比色相对比："基本保持主体，添加橙红与青绿对比色，中饱和度，保持色彩调和，简约风格"。

④ 互补色相对比："基本保持主体，添加中黄与丁香紫互补色，中低饱和度，保持色彩调和，粒子从中心向外扩散，强化'能量爆发'的节奏感"。

任务三：　AIGC在立体构成中的应用

1. 任务要求

用即梦AI软件生成一组三维空间的多元立体构成作品。

要求：分别运用不同结构、材质、视角和风格，组合成不同的立体构成。

2. 输入指令

提示词："以菱形为基础图形，结构，材质，视角，风格"。

3. 设计流程

第1阶段："一个菱形，平面图，黄金质感，深色背景"。

第2阶段："菱形，几何半立体构成，螺旋结构，黄金质感，简约风格"。

第3阶段："菱形，几何立体构成，螺旋结构，动感穿插，黄金质感，简约风格"。

第4阶段："菱形，几何体构成，螺旋结构，镂空堆叠，木头质感，简约风格，"。

第5阶段："菱形，几何体构成，螺旋结构，镂空堆叠，亚克力镭射工艺质感，简约风格"。

第6阶段：选择其中一个图像进行优化，输入场景提示词"背景元宇宙"。

第1阶段

第2阶段

第3阶段

第4阶段

第5阶段

第6阶段

项目二　AIGC与文创产品设计

随着AIGC技术不断发展和成熟，其在文创产品设计中的应用日益深入。从前期的创意发散到后期的渲染呈现，从概念设计到细节优化，AIGC几乎渗透到设计流程的每个环节。设计师与AI携手合作，形成"人机协同"的创作模式，并在传统文化与现代美学的交融中激发新的创意灵感和生产力。

案例一：　故宫文创产品设计

在"数字故宫"App项目中，AIGC技术发挥着重要的作用。设计师通过数字化手段，高效完成了海量文物的高清影像采集与生成工作，使故宫的文创作品得以通过创新形式展示在公众眼前，极大提升了用户体验。

借助AIGC图像处理技术，博物馆可自动化处理文创产品设计所需的藏品图像，精准提炼出关键的造型特征、色彩特征以及文化符号，为设计师提供了宝贵的参考资源。以故宫脊兽为例，通过修复与识别脊兽的造型、纹理、图案、色彩等信息，与现代设计元素相结合，生成了既保留故宫文化传统韵味，又符合现代审美和市场需求的创意文创产品。AIGC技术助力故宫文创在数字时代焕发出全新的生命力。

案例二：　《龟兹文化　古韵新生》文创产品设计

传统壁画的色彩体系承载着深厚的历史文化内涵。万事利企业借助AIGC技术推出个性化定制丝巾文创产品，既保留了传统文化的精髓，又展现出时尚、新颖的设计风格。

消费者通过微信小程序输入喜欢的造型元素、颜色、板式，添加照片、签名、祝福语等素材，AIGC技术将传统文化色彩元素与个人喜好色彩进行创新组合，迅速生成多款独特的丝巾设计图。AIGC的技术融入，不仅丰富了文创产品的设计思路，提升了文创设计的效率和质量，也为传统文化的传承与创新提供了新的途径。

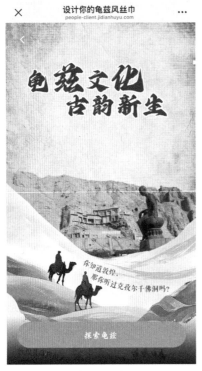

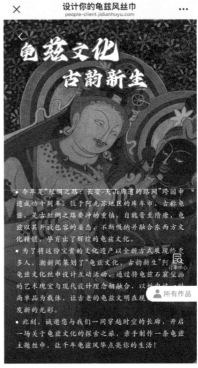

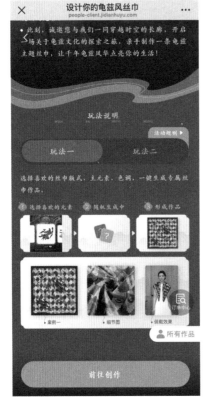

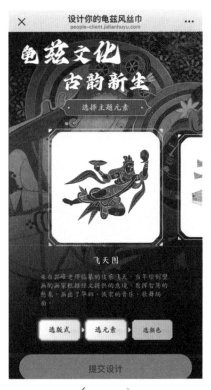

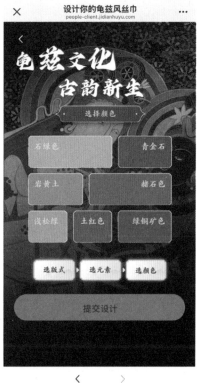

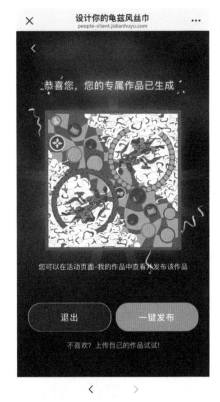

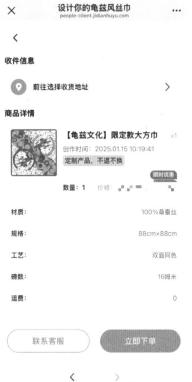

项目三 AIGC与广告设计

AIGC技术在广告设计应用中，能通过图像识别、特征提取、深度估算和三维重建等系列步骤，将二维平面图像转换为逼真的三维立体图像。不仅提高了图像处理的效率和准确性，还为设计师带来了更多的创意灵感和表达方式。

案例: 帽峰山品牌IP形象设计

设计背景：帽峰山是国家4A级旅游景区，属于九连山的余脉，位于广州城区东北部，是广州城区最高峰，自古就有"岭南首第"之称。因山势陡峭、沟谷幽深、森林茂盛、流水淙淙，尤其朝暮雨后，山峰隐现于云雾之间，形如纱帽，帽峰山之名便由此得来。

设计思路：帽峰山品牌IP形象是围绕风光秀丽、绿意盎然的帽峰山进行设计的，设计师龙雯丽以一位活力四射的探险家为蓝本，进行了富有想象力的设计。主体形象的设计巧妙地结合了帽峰山森林公园的独特风光，利用落羽杉元素塑造了探险家茂茂的头发，以枫叶饰品象征守护之光。这个形象以聪明、机智、乐观、积极和勇气，激发了人们无尽的想象和探险的欲望，引领着每一位探险者深入帽峰山那神秘而精彩的世界。（设计者：龙雯丽）

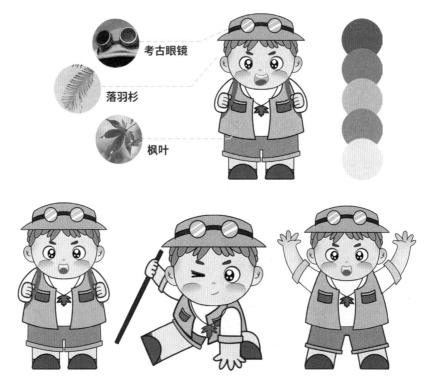

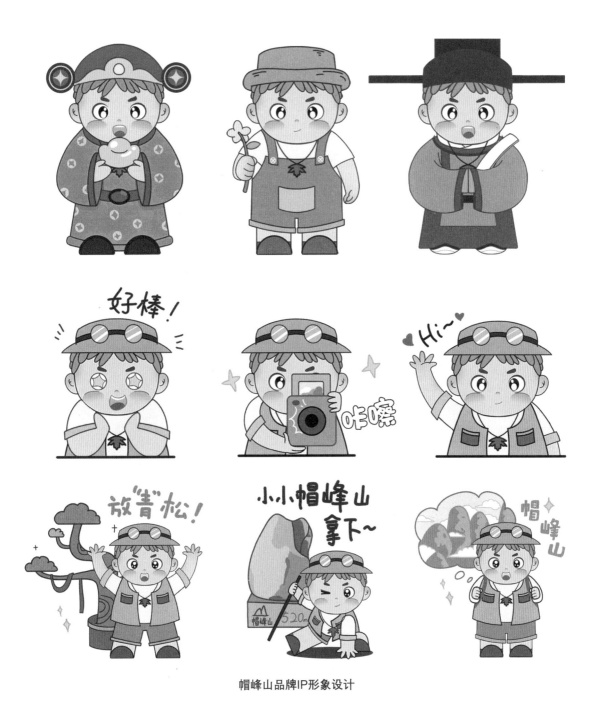

帽峰山品牌IP形象设计

　　IP形象形成后，设计师可以通过AIGC技术识别探险家茂茂的二维平面形象，提取IP形象的表情和动态特征，深度解析色彩搭配，利用三维建模技术快速生成对应的三维模型，并通过渲染技术进行外观优化，最终生成高质量的三维立体图像。同时，AIGC技术还可以通过标记需要调整的细节，如"强化科技感""增加互动性"等，使得品牌形象更加鲜活。

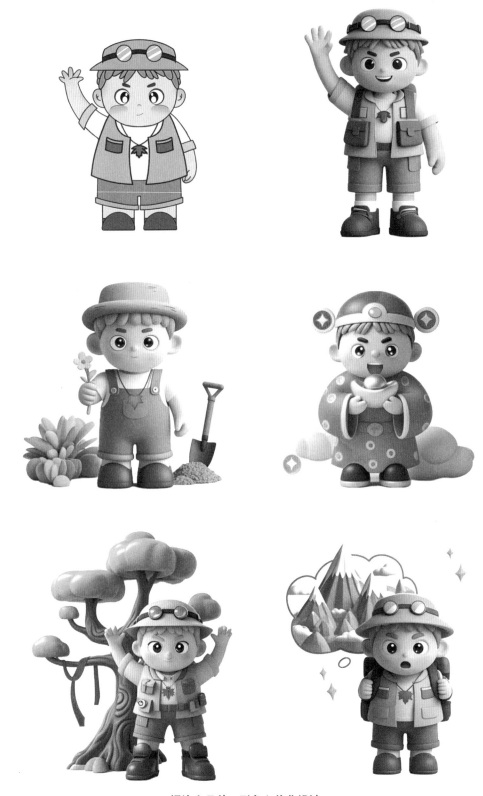

帽峰山品牌IP形象立体化设计

设计方案基本定型后，AIGC还可以辅助设计师快速生成多种应用场景，如海报、文创产品、主题列车等，模型可针对不同实用情景快速生成相应的产品视觉图，帮助评估设计的实用性和受众接受度。AIGC技术快速地提升帽峰山的商业与文化的品牌价值，也为帽峰山旅游景区带来了全新的宣传体验。

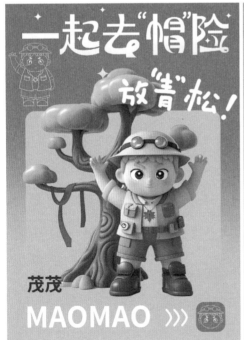
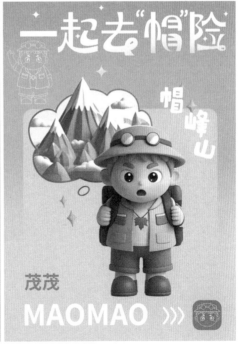

帽峰山品牌海报设计

帽峰山文创产品

帽峰山主题列车

项目四　AIGC与交互设计

　　AIGC在交互设计中，通过实时生成内容与反馈功能，实现信息的高效传递，增强设计作品与用户的互动性与沉浸感，有效提升用户体验。同时，AIGC技术推动设计作品能够动态适应用户需求，整合用户行为等数据，推动交互设计向更智能化、更人性化方向发展。

案例：AIGC数字敦煌

《敦煌超宇宙》数字艺术展2025

AIGC技术凭借强大的智能算法与图像识别能力，在传承与再现敦煌壁画艺术方面发挥着重要作用。

AIGC技术可自动识别和提取敦煌壁画中飞天和乐伎的形象，生成动态的3D模型或动画。这些模型和动画可以在虚拟现实（VR）或增强现实（AR）环境中展示，让观众仿佛置身于壁画中的场景，感受飞天和乐伎的灵动与优雅。

同时，通过AIGC技术，还可以精准采集壁画中色彩的层次与渐变，从浓烈的主色调到细腻的过渡色等，进而对传统色彩进行深度解构与重构创作。

在《敦煌超宇宙》数字艺术展览中，设计师提取了飞天服饰上朱砂红与石青色、石绿色的搭配，色彩呈现出对比强烈又和谐统一的效果，展现出敦煌色彩的华丽与灵动；而乐伎服饰的色彩，则通过细腻的

《寻境敦煌——数字敦煌沉浸展》2024

色彩变化，还原展现出服饰的质感与光影效果。

"数字敦煌"借助AIGC技术对壁画和古籍进行识别与修补，为修复工作提供参考，帮助还原构建虚拟洞窟场景。游客戴上VR设备，能近距离观赏飞天、雷公等神话形象，历经千年的颜料痕迹、笔触都清晰可见。

系统可实时识别人物动态，生成交互画面，游客可在虚拟场景中体验播鼓，挥动手臂，就能体验到模拟腾空至洞窟顶部的感觉，从而全方位观赏洞窟。体验结束后，游客还能在虚拟演播厅，拍摄自己与洞窟虚拟场景互动的视频。无论身处何地，都能通过手机重温这段独特的敦煌梦幻之旅。

项目五　AIGC与空间创意

AIGC在空间创意设计中，通过大量的图像和文本数据，可生成许多超越传统设计思维的创意方案。设计师根据原有拍摄的图片，输入文本描述，AIGC就能快速生成高质量、多元化的空间设计效果图。例如，设计师可以输入"现代简约风格客厅设计"，AIGC就能立即生成一个包含现代简约元素的客厅设计图。这种无限的想象力为空间创意带来了更多的可能性，让设计师能够突破传统设计的局限，快速创造出更加独特且富有创意的作品。

案例：《沙漠螺旋：生态之梦》设计

本作品运用了AIGC生图技术，设计师为张志鑫。在设计过程中，设计师（张志鑫）上传一张无边无际的沙漠景象图片，并输入"未来科技建筑、螺旋状、落地窗、金属质感、暖黄色、冷蓝色的光、厚重的云"等关键信息，AIGC技术在保留原图的基本元素和核心信息的基础上，根据输入的指令添加新的设计元素，调整色彩搭配，优化布局结构，快速生成大量创意设计效果图，赋予图像全新的生命力和视觉冲击力。

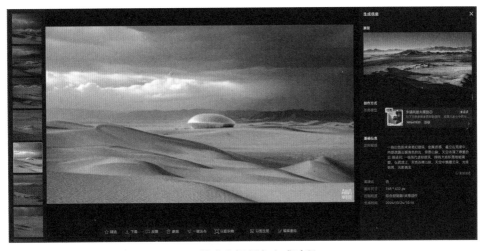

AIGC技术空间创意生成过程

此外，AIGC技术还具备灵活调整和实时反馈的优势。设计师可以对具体生成的效果图进行反向描述，AIGC能够迅速调整设计内容并实时优化设计流程，显著提升设计效率。例如，设计师可以在反向描述中输入"建筑尺寸过小，建筑物距离过远，缺乏质感，与周围环境融合不佳"等指令，AIGC技术便能依据这些实时反馈信息迅速进行针对性调整，创造出令人耳目一新的创意空间设计。

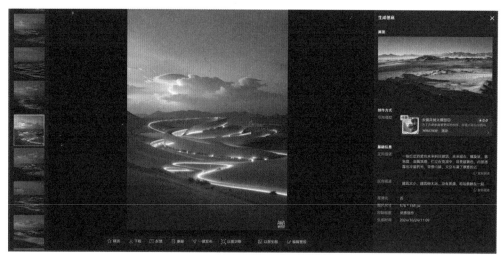

AIGC技术空间创意生成过程

作品《沙漠螺旋：生态之梦》运用AIGC技术将未来城市与浩瀚无垠的沙漠景观巧妙融合，采用拟态设计策略，在沙丘周围构筑了一系列令人叹为观止的景观建筑群。这些建筑以流畅的线条和温暖的照明，与沙漠的天空形成鲜明的冷暖色调对比，营造出一种超现实的美学体验。它们在形态上模仿了沙丘的自然形态，与周围环境和谐相融，在功能上与环境相辅相成，通过利用太阳能和风能等可再生能源，实现了生态的可持续发展。道路和建筑的布局充分考虑了风向和日照，以优化自然通风和采光效果。此外，设计师还为小镇规划了绿色空间和水体，为居民提供了与自然亲密接触的机会，有助于调节局部气候，缓解城市热岛效应。这不仅是一个居住区，更是一个生态友好、技术先进的社区，展示了人与自然和谐共生的场景。

沙漠原图

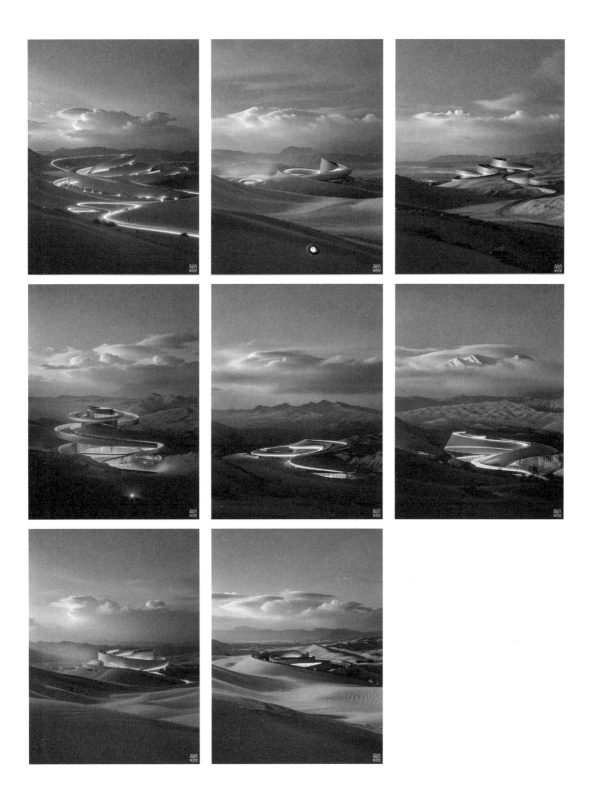

参考文献

[1] 林家阳，沈元. 设计构成[M]. 北京：高等教育出版社，2014.

[2] 林家阳. 设计色彩[M]. 北京：高等教育出版社，2014.

[3] 仲欣. 构成学[M]. 北京：教育科学出版社，2015.

[4] 胡心怡. 构成基础[M]. 上海：上海人民美术出版社，2012.

[5] 毛溪. 平面构成[M]. 上海：上海人民美术出版社，2010.

[6] 刘毅娟. 造型基础[M]·平面. 北京：中国林业出版社，2010.

[7] 汪芳. 平面构成教程[M]. 杭州：浙江人民美术出版社，2005.

[8] 范小春，周小瓯. 色彩构成[M]. 杭州：浙江人民美术出版社，2005.

[9] 马洪伟. 构成设计[M]. 北京：化学工业出版社，2010.

[10] 曾颖. 设计构成[M]. 上海：上海交通大学出版社，2011.

[11] 刘英武. 设计构成：第6版[M]. 长沙：湖南大学出版社，2024.

[12] 徐娟. 构成基础[M]. 上海：东华大学出版社，2021.

[13] 朝仓直巳. 三大构成[M]. 南京：江苏科学技术出版社，2019.

[14] 邓晓新. 设计构成[M]. 北京：高等教育出版社，2024.

[15] 张婷. 设计构成与应用[M]. 北京：化学工业出版社，2022.

[16] 何伟. 生成式人工智能[M]. 成都：四川教育出版社，2024.

[17] Nolibox计算美学. AIGC设计创意新未来[M]. 北京：中译出版社，2024.